일러스트레이터

루드비히 베멀먼즈

퀜틴 블레이크, 로리 브리튼 뉴웰 글
황유진 옮김

일러스트레이터

루드비히 베멀먼즈

시리즈 자문 퀜틴 블레이크
시리즈 편집 클라우디아 제프

일러스트 106컷을 담아

앞표지 『씩씩한 마들린느』 중, 1939년
뒤표지 루드비히 베멀먼즈와 벽화, 1944년경

속지 펜과 잉크로 그린 스케치
위 펜, 잉크와 수채로 그린 스케치
112쪽 펜과 잉크로 그린 스케치

일러스트레이터

루드비히 베멀먼즈

2022년 1월 30일 초판 1쇄
글 퀜틴 블레이크, 로리 브리튼 뉴웰 ‖ 옮김 황유진
편집 김지선, 노한나
디자인 전다은, 양태종 ‖ 마케팅 이향령
펴낸이 이순영 ‖ 펴낸곳 북극곰 ‖ 출판등록 2009년 6월 25일

주소 서울시 마포구 독막로 320 B106호
전화 02-359-5220 ‖ 팩스 02-359-5221
이메일 bookgoodcome@gmail.com
홈페이지 www.bookgoodcome.com
ISBN 979-11-6588-136-8 04600 | 979-11-90300-81-0 (세트)
값 18,000원

Published by arrangement with Thames & Hudson, London,
Ludwig Bemelmans © 2019 Thames & Hudson Ltd, London
Text © 2019 Laurie Britton Newell
Additional text material © 2019 Quentin Blake
Works by Ludwig Bemelmans © 2019 Estate
of Ludwig Bemelmans
Designed by Therese Vandling

This edition first published in Republic of Korea in 2022
by BookGoodCome, Seoul
Korean edition © 2022 BookGoodCome

FSC
www.fsc.org
혼합
신뢰할 수 있는
원천의 종이
FSC® C008047

차 례

들어가는 말

마들린느 시리즈의 주인공과 등장인물은 널리 알려져서 독자들에게 깊은 사랑을 받고 있다. 루드비히 베멀먼즈는 1939년 이 시리즈의 첫 권을 쓰고 그렸다. 작가가 살아 있는 동안 마들린느 시리즈는 다섯 권이 출간되었다. 아프리카어, 일본어, 스와힐리어 등 다양한 언어로 번역 출간된 이 시리즈는 전 세계적으로 무려 1,400만 부의 판매고를 올렸다.

마들린느 시리즈는 베멀먼즈의 이야기와 일러스트레이션 예술을 보여주는 대표적인 작품이다. 그렇지만 베멀먼즈는 어린이책뿐만 아니라 다양한 작품 활동을 계속했다.

베멀먼즈라는 이름은 어딘가 모르게 이방인의 느낌을 자아내는데, 실제 그의 작품 대부분은 여행과 관련이 있다. 탐사나 탐구를 위한 여행이 아니라 여러 나라를 구경하고 호텔을 전전하는 생활 여행 말이다. 베멀먼즈는 진실, 혹은 진실 그 이상의 경험을 들려줄 줄 아는 뛰어난 이야기꾼이었다. 게다가 주변의 삶을 면밀하게 기록하고 여행을 제대로 기념할 줄 아는 근사한 스타일도 갖추었다.

베멀먼즈는 자신의 책 속에 기록한 대로 삶을 살도록 운명지어진 듯하다. 실제로 그는 한 나라에 정착하지 못했다. 19세기 말 오스트리아에서 태어난 베멀먼즈는 1914년 뉴욕으로 건너갔다. 호텔에서 일을 시작했으며, 이 경험은 그에게 풍부한 소재를 안겨 주었다.

그는 기본적으로 독학파였다. 다른 예술가들이 예술 학교에서 받는 수업을 호텔에서의 '교육'이 대체했다고 할 수 있다. 자유자재로 드로잉하는 실력을 갖추었다고 자부하게 되자, 베멀먼즈는 만화나 광고 등 의뢰받은 그림을 그리다가 어린이책, 잡지 기사, 종국에는 회고록과 유화까지 범주를 확장해 갔다.

베멀먼즈가 그림을 그리는 방식에는 꽤 독특한 면이 있다. 그의 그림에는 즉흥적인 분위기가 어려 있어서, 잘 모르는 사람에게는 아마추어적으로 보일 수도 있다. 하지만 이는 전혀 사실이 아니다. 베멀먼즈는 자신이 하는 일을 정확히 알고 있는 사람이었다. 화면에 곧바로 녹아드는 자연스러움이 부족하다고 느껴진 그림은 가차 없이 버렸다.

그림 속에 여유롭고 유쾌한 천성이 흐르는데, 이 그림들은 무게를 잡고 격식을 차린 작품이 아님을 알 수 있다. 베멀먼즈는 우리 곁에서, 지구 위의 그 장소가 어떻게 생겼는지를 생생하게 보여준다. 수석 웨이터의 얼굴 표정과 식탁에 놓인 양념통의 세부까지.

위
『런던에 간 마들린느』를 위한 스케치, 1961년

위
호텔에서 일하던 시절 베멀먼즈의 자화상,
<타운&컨트리> 잡지, 1950년 12월

오른쪽
호텔 메모지에다 쓰고 그려서 어린 딸
바바라에게 보낸 편지 모음, 1940년대

Hotel Casa Blanca
MONTEGO BAY
JAMAICA, B.W.I.

Dearest Barbara —

Yesterday somethi...
happened to me, tha...
think happens onl...
(There is no more...
this bottle wait...

Yesterd...
happened...
think h...

Gran Hotel Costa Rica
125 CUARTOS ❈ 125 BAÑOS ❈ 125 TELÉFONOS
SAN JOSÉ, COSTA RICA
AMÉRICA CENTRAL

Dearest

BARBARA
Today is Sunday and all the
soveños go to church with a Band and
during I...dition large guns boom in the mountain
This Place is a good
deal like Quito it is not as big
up and not as large — it's only about
the way up — ITS VERY NEAT
CLEAN. But not half as
Quito the Indian
houses like Pe...
run about f...

...er...ita
...ey I left
early in the
...in a plane
...d four engine

...above the
...ell the
...ows of the
...the

SPLENDID HOTEL
PORT-AU-PRINCE, HAITI
TELEPHONE 3391
MME MARIA FRANCKEL Prop.

My dearest Barbara —
to this Island
I come in a flying
boat — an
Aeroplane that
can swim — it
takes longer to
get off the
water wit...
then it
...rise fro...
Lindspe...
...Le...

Haiti the 12th of
Marc...

...it is safer here — we...
...ter is beneath the
...d little Boy
...n of the
...mo

Macqueripe Beach Hotel
Trinidad
B.W.I.

Papa

...I hope I'm
were — say that
are you love to Mium
own...
...people are happy
they are all very
polite and they
everything on their

KAWAMA BEACH CLUB
VARADERO, CUBA

Tomorrow
MIAMI the Day after to
BEACH ONE MORE DAY IN HOBE
and the DAY.
After
...OUND

Home —

...ENDID HOTEL
PORT-AU-PRINCE, HAITI
TELEPHONE 3391
MME MARIA FRANCKEL Prop.

people are happy
they are all very
polite and they
everything on their
bea... The Mabor here

Love
TO JIMMY
AND
TINTY

friends are bright now

KIKEJ...iiii

...but the
...all night goodbye my lo...

여행은 베멀먼즈의 삶에 풍성한 열매를 맺게 해주었다. 그는 성인책 스물두 권, 다수의 회고록, 어린이책 열여섯 권을 작업했고, <뉴요커> <타운&컨트리> <홀리데이> 등의 잡지에 그림을 그렸다. 만년에는 유화 작업에 많은 시간을 쏟기도 했지만, 그의 마음속 가장 친근한 주제는 늘 책을 위한 그림 작업이었다.

호텔에서 태어나다

루드비히 베멀먼즈는 1898년 티롤 지방의 메란(역주: 현재는 이탈리아 티롤로 주의 메라노)에서 태어나, 오스트리아-헝가리 제국의 마지막 시절을 겪으며 자랐다.

호텔에서 일하는 것과 예술가의 길을 걷는 것, 이는 베멀먼즈의 인생을 지탱하는 중요한 두 기둥으로 이미 유년기에 결정되었다. 독일인 어머니 프란치스카는 레겐스부르크의 부유한 양조업자의 딸이었다. 벨기에인 아버지 램퍼트는 호텔 가문의 일원이자 화가이기도 했다.

베멀먼즈는 아버지의 호텔이 위치한 오스트리아 잘츠카머구트 지방 그문덴 지역에서 자라났다. 트라운 호숫가의 커다란 집에서 외롭게 살아가는 것도 특권이라면 특권일까.

베멀먼즈는 부모님 얼굴을 거의 못 보고 프랑스인 가정교사 손에 자라났다. 가정교사 덕에 프랑스어를 모어(母語)로 배웠지만, 그는 '마드모아젤' 발음을 잘하지 못해 그녀를 '가젤'이라고 불렀다. 베멀먼즈는 마릴렌 크뇌델(역주: 살구를 넣은 감자 경단)을 먹던 일과 산책로를 따라 걷다가 포도덩굴로 뒤덮인 온실에서 식사하던 기억을 간직했다. 다른 친구들과 어울릴 기회라고는 없었다.

어느 가을, 가젤은 집 안에서 프랑스 어린이를 위해 만든 이야기와 노래를 들려주고 파리에서 온 그림엽서도 보여주면서 어린 베멀먼즈를 기쁘게 해주었다. 이때의 경험은 베멀먼즈에게 『씩씩한 마들린느』의 주요 거점이 될 도시에 대해 아련한 정서를 심어 주었다. 그가 파리에 직접 가보기도 전에 말이다.

베멀먼즈의 아버지는 그가 수집한 갑옷을 가정교사에게 입혀 놓고 그 모습을 스케치하거나 하얀 보르조이종 개(역주: 털이 하얀 러시아산 큰 개) 두 마리가 끄는 수레에 아들을 태워 주곤 했다. 하지만 대개는 '지역 주민들과는 전혀 다른, 자신과 성정이 꼭 닮은 친구들과'[1] 시간을 보냈다.

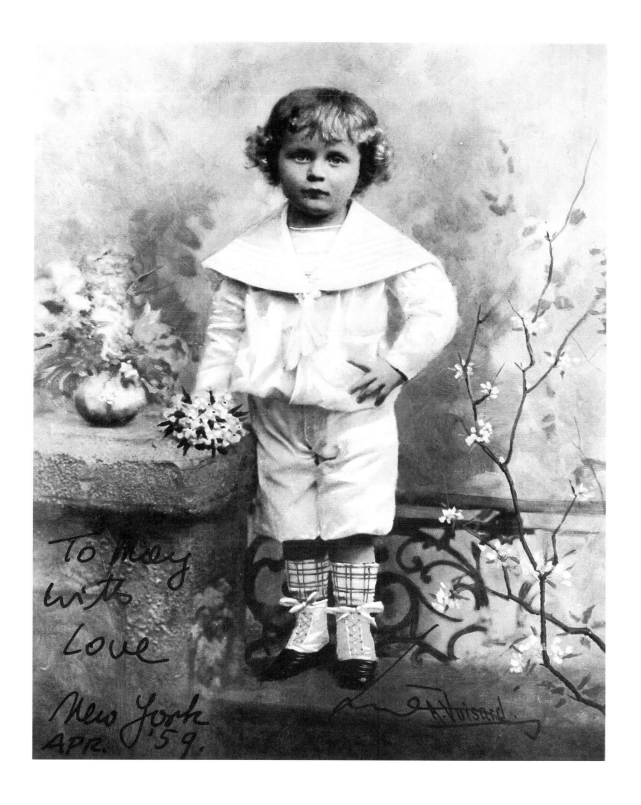

오른쪽
오스트리아 그문덴에 있는 오르트 성, 과슈,
1955년

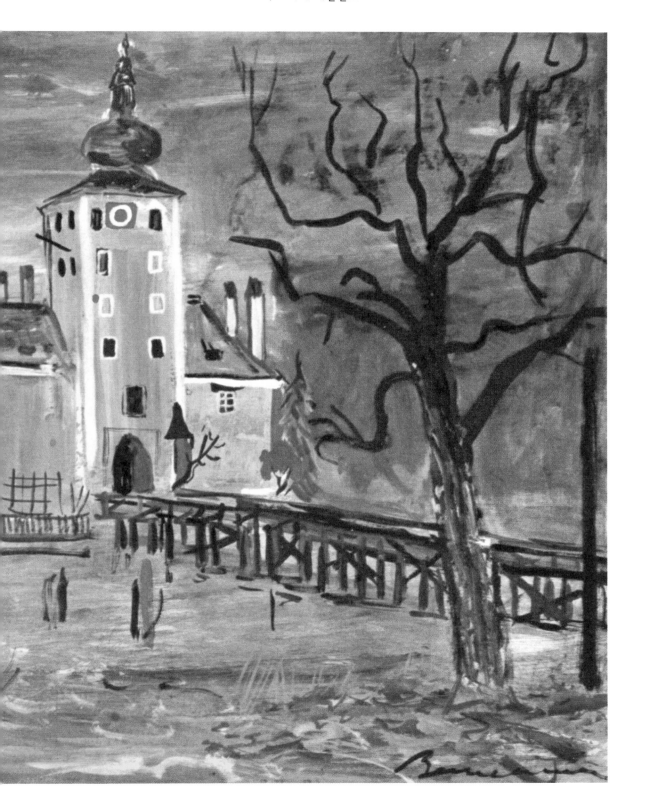

아버지는 바람둥이였다. 베멀먼즈는 그문덴을 가리켜 '빈에서 상영되는 오페레타(역주: 19세기 후반에 발달한 대중적이고 가벼운 오페라)의 배경이 될 법한… 어떤 사건도 일어나지 않을 평화로운' 곳으로 묘사했지만, 아버지가 저지른 일련의 행동은 오페라 줄거리만큼이나 비극적이었다.[2]

1904년 가을, 램퍼트는 임신한 가정교사와 아내를 버려둔 채 '에미'라는 여인과 달아났다. 가정교사는 자결했고, 남겨진 프란치스카는 불명예를 안은 채 아들 베멀먼즈와 함께 친정으로 돌아갔다. 이곳에서 베멀먼즈의 동생 오스카가 태어났다.

베멀먼즈는 레겐스부르크 지역에 별 흥미를 느끼지 못했다. 게다가 독일인 친척들은 베멀먼즈가 유년 시절에 받은 프랑스의 영향을 지우려고 애썼다. 학교에서 그는 '제멋대로에 버릇없고 사려 깊지 못하며, 만날 지각하고 나쁜 친구들과 어울렸다.'[3]

학업을 제대로 마치지 못한다면 베멀먼즈는 일반 병사로 군에 입대해야 했다. 이 불명예에서 벗어나고자 가족들은 열두 살 된 베멀먼즈를 그가 태어난 고향 메란으로 다시 보냈다.

호텔 여럿을 운영하던 한스 삼촌과 마리 숙모가 베멀먼즈를 돌보아 주었다. 그가 가져간 드로잉과 수채화 그림에 놀란 마리 숙모는 그림을 배울 것을 권했다. 그러나 삼촌은 생각이 달랐다. 램퍼트의 바람기와 화가로서의 삶을 못마땅하게 여긴 삼촌은 베멀먼즈에게 호텔에서 일을 배우도록 했다.

예술 교육은 한동안 미루어졌지만, 이때부터 21년간 그는 특급 호텔에서 근무하게 되었다. 호텔 경험은 훗날 베멀먼즈의 책 작업에 풍성한 소재를 제공했다. 베멀먼즈는 이 범세계적인 장소에 대해 이렇게 말했다.

"만나는 사람은 다 나이 든 사람들뿐이었지요…. 위층에는 러시아 대공, 프랑스 백작 부인, 영국 귀족, 미국 백만장자들이 묵었습니다. 계단 후미진 곳에는 프랑스인 요리사, 루마니아인 미용사, 중국인 손톱 관리사, 이탈리아인 구두닦이, 스위스인 매니저, 영국인 세탁부가 있었고요."[4]

처음 베멀먼즈는 오전 여덟 시부터 오후 세 시까지 일하고, 나머지 시간에는 자유롭게 말을 타거나 산에서 스케치를 했다. 밖에서 시간을 보내며 그 스스로 '비밀의 섬'이라고 부르는 시각적 기억을 쌓아 갔다. 이 기억들은 '온전히 내 것이며, 익숙하고 따뜻하며 보호받는 듯한 찰나의 행복한 이미지'로 구성되었다. 삶의 힘든 순간마다 그는 이 기억들로 다시 되돌아가 작품 속에 이를 표현했다.[5]

호텔 일을 하며 능력을 증명해 보일 기회가 여러 차례 있었지만, 베멀

왼쪽
가정교사와 호숫가 온실에 있는 어린 베멀먼즈, 그문덴, 『나의 예술 인생』, 1958년

위
자신을 식당 종업원으로 표현한 자화상, 어머니에게 보낸 편지 중, 1913년 11월 14일

먼즈는 하는 업무마다 계속 퇴짜를 맞았다. 결국 가족의 인내심도 한계에 다다랐다.

1914년 열여섯 살이 되던 해 베멀먼즈는 상선에 오를 소년들을 훈련시키는 소년원 같은 곳에 갈지, 혹은 삼촌의 호텔 사업으로 교류가 있는 미국에 갈지를 결정해야 했다. 아버지 램퍼트는 이 시기 미국에서 보석상으로 일하고 있었다. 그해 제1차 세계대전이 발발하면서, 베멀먼즈는 새로운 대륙에서 새롭게 시작하고 싶다는 마음으로 미국행을 결심했다.

미국에서의 새 출발

아직 어린 소년은 미국의 진짜 모습을 거의 모르고 간 게 틀림없다. 네덜란드 로테르담에서 SS 린담 호에 오르기 전, 베멀먼즈는 '자신을 보호하고 인디언과 싸우기 위해 권총 두 자루와 탄약을 샀다.'[6]

오랜 시간이 흐른 후, 그는 뉴욕에 오기 전 상상했던 풍경을 그렸다. 이 그림을 보면 베멀먼즈는 당대의 고정관념 그대로 북아메리카 원주민을 묘사했고, 높다란 건물 지붕 위에 놓인 고가철도 위로 기차가 롤러코스터처럼 달릴 거라고 굳게 믿고 있었다.

1914년 크리스마스이브에 베멀먼즈는 뉴욕에 도착했다. 아버지와 만나지 못하는 바람에 엘리스 섬 이민허가청에서 하룻밤을 보내야 했다. 아

위
현실 도피의 일환으로, 베멀먼즈가 그린
'찰나의 행복한 이미지'의 예시

오른쪽
1914년 미국 도착 전 베멀먼즈가 상상한
맨해튼의 모습을 훗날 그린 그림

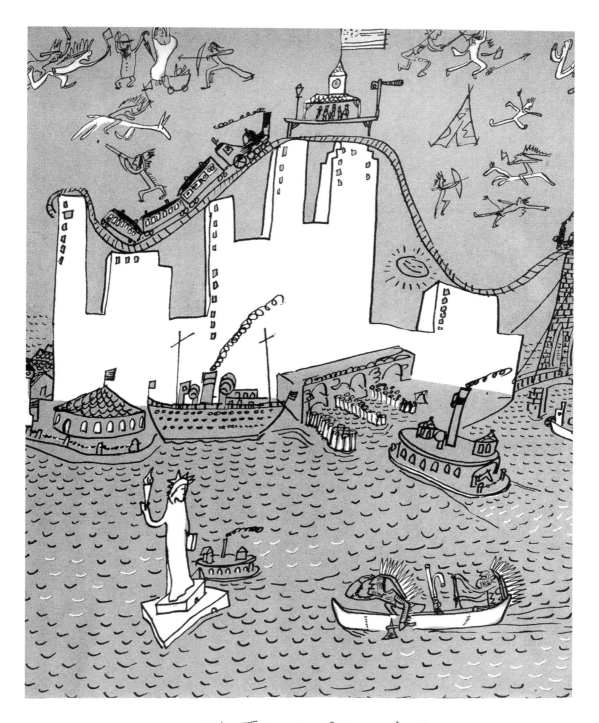

The Island of Manhattan
as once imagined by Ludwig Bemelmans

버지 램퍼트와의 관계는 순탄치 않았다. 게다가 돈도 모자라 삼촌 한스가 써 준 소개장에 의지해야만 했다.[7] 아스톨과 맥알핀 호텔에서 일한 후 그의 영어 실력은 꽤 나아졌다.(물론 평생 어떤 언어로 말해도 특유의 억양이 남아 있었다.)

1915년 베멀먼즈는 메디슨 거리 46번가에 새로 문을 연 리츠 칼튼 호텔에서 식당 종업원 자리를 구했으며, 향후 16년간 이곳에서 일했다. 베멀먼즈는 리츠 칼튼을 살짝 변형해서 기사나 책에 스플렌디드 호텔이나 코코핑거 팰리스 호텔을 등장시켰고, 이곳을 '뉴욕 안 유럽의 섬'으로 묘사했다. 그리고 삼촌의 호텔에서 마주치던 인물들과 유사한 고객과 종업원을 많이 만났다.[8]

군 입대

베멀먼즈는 군 복무를 위해 처음으로 리츠 칼튼을 떠났다. 그는 이때의 경험을 일기장에 기록해 두었다가, 훗날 『미국과 나의 전쟁』(1937)으로 출간했다. 각 장의 첫머리에는 만화 스타일의 삽화가 실려 있다.

미국은 1917년 4월 제1차 세계대전에 참전했으나, 8월에 입대한 베멀먼즈는 독일인 혈통이라서 바다 건너로 파병되지는 않았다. 덕분에 그는 당대 수백만 청년의 목숨을 앗아간 대학살에서 다시 벗어날 수 있었다.

베멀먼즈는 병사 신분으로 버팔로시 포트 포터에 있는 정신병원에 들어가, 프랑스 전장에서 돌아온 사람들을 대했다. 젊은 청년에게는 제법 어려운 자리였다. '대부분 내면에 갇혀 있는, 충격적인 사례'의 사람들에게 둘러싸인 상황이었다.

베멀먼즈는 티롤에서의 기억을 떠올리며 마음의 안정을 찾았다. 산악 풍경을 되살리려고 베멀먼즈는 크레용을 사서 그림을 그렸다.[9] 하지만 그의 그림이 마음속에 떠오른 이미지를 제대로 구현하지 못했다는 걸 이내 깨달았다.

오른쪽
제1차 세계대전 당시 군 복무 중인 베멀먼즈가 그린 수채화 두 점

리츠 칼튼에서의 삶

리츠 칼튼으로 돌아간 베멀먼즈는 긴 근무 시간과 위계질서를 강조하는 직업의 특성 때문에 적응하느라 어려움을 겪었다. 그래도 호텔은 그에게 직장과 숙소와 친한 친구를 마련해 주었고, 훗날 화가와 작가로 발전해 나가는 주요 거점이 되어 주었다.

베멀먼즈의 동료 중에 나이 든 웨이터가 있었는데, 작품 속에서는 '메스플레'라는 이름으로 등장한다. 젊은 조수가 주문서에 끄적거린 스케치에 감동한 웨이터는, 베멀먼즈에게 만화가가 되라고 독려했다. 호텔 고객 중 연재만화 「머트와 제프」로 성공한 해리 콘웨이 '버드' 피셔(역주: 버드 피셔라는 필명으로 활동한 만화가)의 화려한 삶을 알려준 것도 이 웨이터였다. 이에 자극받은 베멀먼즈는 재빠르고 에너지 넘치는 스타일의 그림을 그리고, 만화가 지닌 사회 비평의 풍자적인 요소를 차용했다.

아래
『호텔 베멀먼즈』 중, 1946년

오른쪽
호텔 편지지 뒷면에 주방장을 그린
연필그림

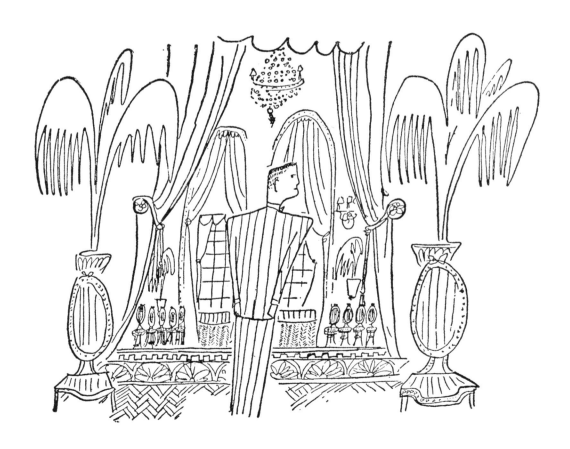

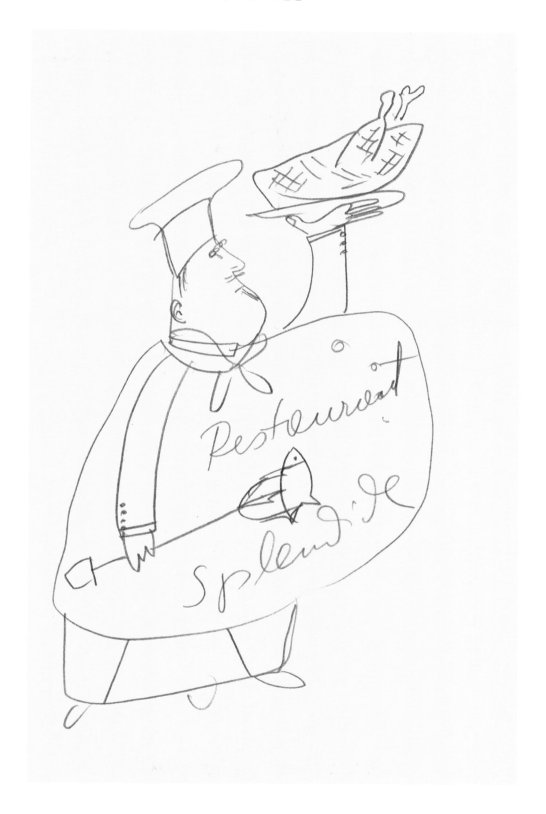

위
리츠 칼튼 연회장 내 작업실에 있는 모습을
그린 자화상, <타운&컨트리> 잡지,
1950년 12월

오른쪽
리츠 칼튼 연회부서의 부지배인이 된
베멀먼즈는 마음껏 부엌과 지하 저장고를
관찰할 수 있었다. <타운&컨트리> 잡지,
1950년 12월

우선 베멀먼즈는 '활어 가득한 어장'처럼 종업원과 고객으로 꽉 찬 호텔에서 그림 실력을 갈고닦았다.[10] 리츠 칼튼 내 시설을 작업실로 삼고 그 벽에다 그림도 그렸다. 베멀먼즈는 부드러운 타일이 붙은 호텔 빵집의 격자무늬 벽을 특히 좋아했다. 젖은 천으로 지우고 다시 그릴 수 있어, 스케치하기에 안성맞춤이었기 때문이다. 호텔이 좀 한가해지고 연회부서도 조용해지는 여름에는, 작은 연회장에 작업실을 차렸다.

베멀먼즈는 주방이 정신없이 바쁠 때 가장 흥미진진한 풍경이 벌어진다고 생각했다. 흰색으로 차려입은 요리사들과 검은색으로 차려입은 웨이터들의 극적인 대비가 그의 눈길을 끌었다. 순간의 감정과 재빠른 움직임을 포착하는 베멀먼즈의 드로잉 스타일은 이 드라마와 딱 어울렸다.

리츠 칼튼에서 일하는 동안 베멀먼즈는 일상 드로잉 수업을 들었다. 그

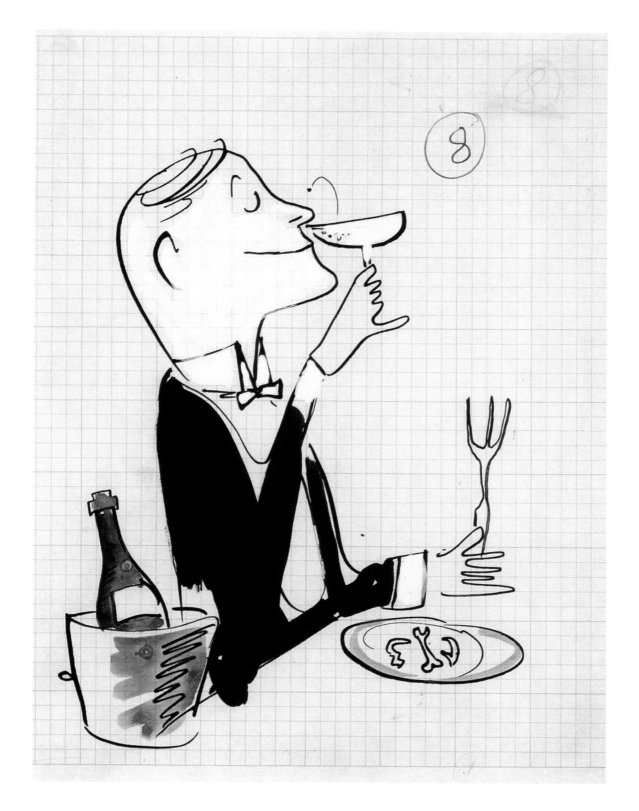

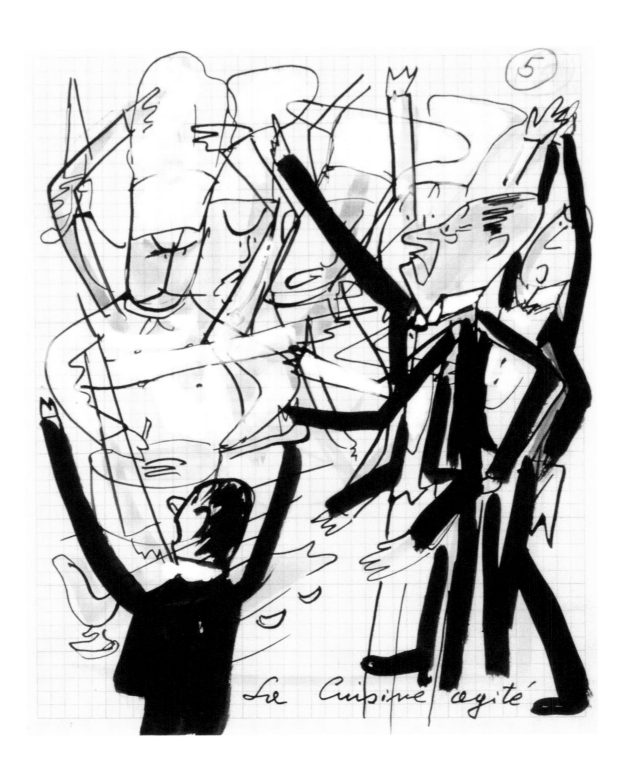

La Cuisine agité

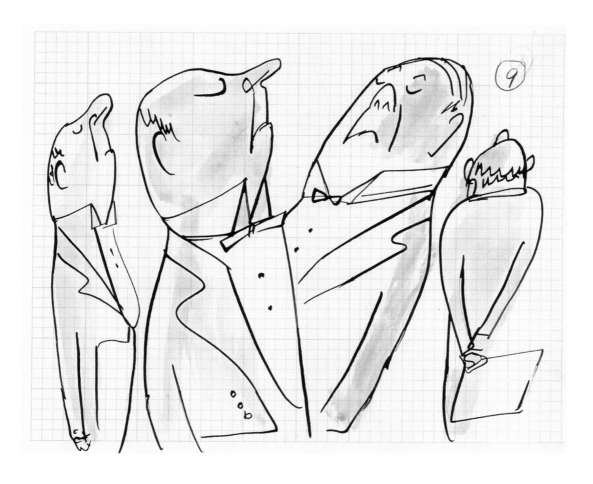

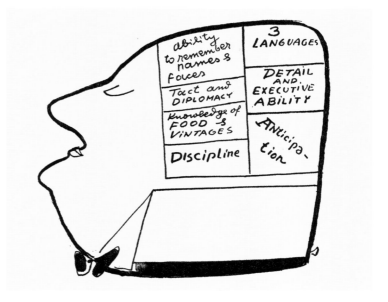

왼쪽
주방에서 일어나는 드라마,
<타운&컨트리>잡지, 1950년 12월

위
리츠 칼튼 호텔 내 베멀먼즈의 상관들,
<타운&컨트리> 잡지, 1950년 12월

오른편
훌륭한 지배인이 되기 위한 주요 자질,
1940년대 초반

는 이 수업을 안식처로 여겼다. 또한 특유의 현실 도피적 성향을 살려 '산으로 떠나는 짧은 휴가'라고 부르기도 했다. 베멀먼즈는 '잘못 그을까 봐' 그곳에서 '선을 그리지 않았다.'고 말했지만, 사실 그는 수업을 통해 '보는 법'을 배웠다.[11] 선생님은 베멀먼즈가 선과 색으로 이루어진 그림을 보는 눈이 있고, 남은 건 실제로 그리는 일뿐이라는 걸 알아차렸다. 훗날 베멀먼즈의 책『인생 수업』(1938)에는 이런 과정이 묘사되어 있다.

> (중략) 때로는 한밤중에, 혹은 호텔 엘리베이터를 기다리며 의자, 식탁, 신발, 얼굴같이 단순한 그림을 벽에 낙서하고 있는 순간처럼 완전히 힘을 빼고 있는 때에, 딱 맞고 근사한 그림이 갑자기 그렇게 옵니다. 누군가 그걸 내게 말해 줄 필요도 없었어요.[12]

베멀먼즈는 평생 전통적인 작업실 환경에서 일하기를 어려워했다. 예술 인생을 통틀어 베멀먼즈는 북적북적한 바처럼 일상생활이 영감을 주는 장소에서, 손에 잡히는 대로 화면과 재료를 활용해서 쓰고 그리는 편이 가장 낫다고 여겼다.

위
『호텔 베멀먼즈』그림 복제,
펜과 잉크 드로잉, 1946년

오른편
일상 드로잉 수업을 그린 스케치,
『호텔 베멀먼즈』, 1946년

뉴욕에서 일러스트레이터가 되다

예술 활동이라는 분출구를 찾게 되자 리츠 칼튼에서의 생활도 버틸 만했고, 연회부서의 부지배인으로 승진하는 기쁨도 누렸다.

수익의 일부를 정산받아서 벌이도 좋아지자 베멀먼즈는 종종 가족을 만나러 유럽에 다녀오거나 신차가 1만 5,000달러나 하는 이스파노-수이자를 구입하기도 했다. 또 이 시기에 영국인 발레리나 리타 포프와 결혼식을 올렸다.

그렇지만 이 시기 그의 야심은 전력을 다해 만화를 그리는 데 있었다. 1926년 <뉴욕 월드>지에 그의 첫 만화 「바보 백작의 신나는 모험」이 연재되었다.

베멀먼즈는 당대 만화가들이 사용하던 공식을 그대로 가져왔다. 우스꽝스러운 남성 주인공(바보 같은 귀족)은 코가 뾰족하고 화려한 옷을 입은 식으로 과장해서 표현했고, 그보다 똑똑한 조수(교수)가 함께 등장했다.

베멀먼즈는 만화의 프레임을 들쭉날쭉 구성하면서 보다 눈에 띄도록 만들었다. 당시 연재만화는 대부분 사각 프레임을 획일적으로 사용했다.

전경을 한 번에 보여주는 시작 화면에는, 외국인 거주지는 독특하다고 쓰인 글 상자가 함께 배치되어 있다. 머나먼 장소를 통해 독자들에게 즐거움과 지식을 동시에 전달하려는 베멀먼즈의 욕망이 여기에서부터 드러나며, 이 주제는 그의 작품 속에서 계속 이어진다.

1920년대 만화 시장은 폭발적으로 성장하며 인기를 누렸고, 베멀먼즈는 만화로 첫 발판을 마련했다. 그러나 식자층은 만화를 저속한 예술 형태로 여기며 진지하게 관심을 기울일 가치가 없다고 생각했다.

일반적인 관행을 따르지 않던 베멀먼즈에게 이러한 긴장감은 흥미롭

위
「바보 백작의 신나는 모험」, 1926년

게 다가왔을 것이다. 그는 독학으로 그림을 배우고, 스스로를 예술지상주의자로 규정하려 애쓴 사람이었다.

「바보 백작의 신나는 모험」이 지면에 실리면서, 베멀먼즈는 비로소 행운이 찾아왔다고 여겼다. 하지만 만화가 두루 팔리지 못해 결국 6개월 만에 연재가 종료되었다.

만화가의 꿈을 품고 리츠 칼튼을 떠난 베멀먼즈는 다시 호텔로 돌아가게 되었다. 후에 1931년 프리랜서 일러스트레이터로 일하기로 결심한 후에야 완전히 그곳을 떠났다.

베멀먼즈에게는 이 시기가 최악의 시련이었다. 1929년 월가의 대폭락으로 촉발된 대공황 시대에 개인적으로도 혼란을 겪었다. 아내 리타와 이혼한 데 이어, 몇 년 전부터 리츠 칼튼에서 함께 일한 동생 오스카가 승강기 통로 아래로 떨어져 사망하는 일까지 벌어졌다.

자살을 생각할 정도로 베멀먼즈의 상심은 컸다. 그렇지만 일러스트레이터로서의 삶은 조금씩 꽃피우기 시작했다. 1932년 베멀먼즈는 사회 풍자적인 출판물 <심판>을 비롯해 여러 잡지의 표지를 그려 달라는 의뢰를 받았다.

또한 젤로(Jell-O: 디저트용 젤리)나 팔민(Palmin: 독일의 요리 기름) 브랜드의 광고도 그렸다. 이 시기 베멀먼즈의 그림은 초창기 만화 작품을 떠올리게 한다. 그는 유년의 기억 속에 남아 있는 오스트리아의 알프스나 다른 배경으로 일러스트 주변을 장식했다.

사생활에도 긍정적인 변화가 생겼다. 베멀먼즈는 상업 예술가인 어빈 메츨 덕분에 모델인 마들린느 프로인드를 만나, '미미'라는 애칭으로 부르던 그녀와 1934년 11월 재혼했다.

마들린느라는 이름, 그리고 그녀가 한때 수녀가 되려고 했다는 사실은 마들린느 시리즈의 캐릭터에 녹아들었다. 게다가 1936년 두 사람의 딸 바바라가 태어났다.

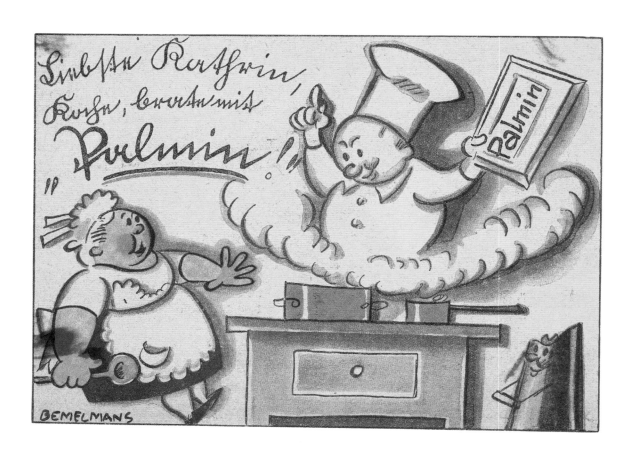

위, 오른쪽
팔민 브랜드의 인쇄물 광고, 1932년경

첫 어린이책

일러스트레이터로 경력을 쌓던 시절, 베멀먼즈는 운 좋게도 메이 매시를 만났다. 메이는 어린이책 출판 산업을 확장하는 데 힘쓴 핵심 인물 중 하나이다.

그녀는 1923년 더블데이에서, 1932년 바이킹 출판사에서 아동도서 부서를 신설했다. 그러고는 어린 독자들에게 밝은 색채의 외국 이야기를 들려줄 국제적인 작가와 일러스트레이터를 발굴했다. 메이 매시와의 만남은 베멀먼즈에게 중대한 영향을 미쳤다.

> 인쇄공이 매시 씨를 우리 집으로 모셔 왔습니다. 방 여섯 칸짜리 따뜻한 집과 시끄러운 이웃들…. 나는 이 장소를 감추고 싶었고, 고향의 산을 그리워하는 향수병을 앓고 있었기 때문에 바깥 창문에다 푸른 용담꽃이 가득 핀 들판, 인스부르크의 작은 언덕, 수목관리원이 앉아 있는 오두막, 그리고 그의 무릎에 앉아 있는 털이 억센 닥스훈트종 개와 그의 흰 수염 사이에 긴 파이프를 그려 넣었지요. "당신은 꼭 어린이책을 써야 해요."라고 매시 씨가 말했습니다.[13]

메이 매시와의 만남 덕에 베멀먼즈는 첫 어린이책을 만들기 시작했다. 책상과 타자기를 사용하려는 생각은 바로 버리고, 욕조나 차 안, 침대 등에서 예고 없이 찾아오는 영감을 기다렸다.

베멀먼즈는 이때의 경험을 훗날 묘사했는데, 당시 서너 시간밖에 밤잠을 자지 못했다고 한다.

> 침대까지 물감을 들고 갈 수는 없으니, 어둠 속에 누워 핵심 문구를 외울 때까지 마음속으로 써 보는 거지요…. 핵심 문구를 적은 후 그사이를 채우는 거예요. 최소한 네 번, 혹은 그 이상도 고쳐 쓰지요. 일단 이야기가 흘러가면 남은 것은 재료로 작업하는 일뿐이고, 고군분투도 끝나게 됩니다.[14]

이 과정은 그림 작업에서도 똑같이 진행된다. 그림을 그리기 전 마음속에 상을 가지고 있었지만, 베멀먼즈는 그림이 쉽고 안성맞춤으로 느껴질 때까지 서너 번을 고쳐 그렸다.

첫 어린이책 작업을 위해 베멀먼즈는 수많은 밑그림을 그려 메이에게 선보였고, 편집자인 그녀가 제안하는 바를 흔쾌히 받아들였다. 당시 어린

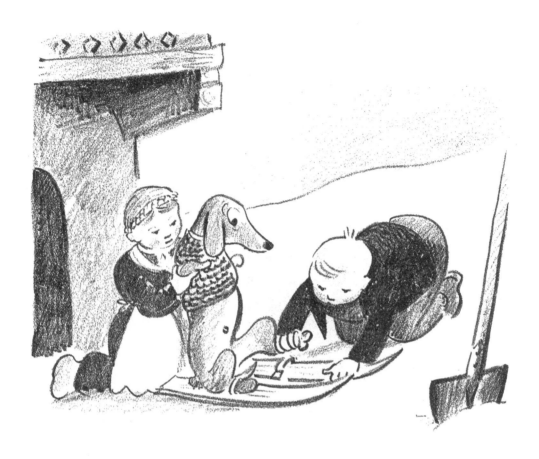

이책 일러스트레이션과 만화에는 상당한 차이가 있었기 때문에, 두 사람 간에 주고받은 편지를 살펴보면 베멀먼즈가 메이의 의견에 무척 귀 기울였음을 알 수 있다.

> 당신 말이 맞아요, 만화는 값싼 면이 있어요. 종이 위의 버라이어티 쇼랄까요. 물론 어린이책에는 요란한 슬랩스틱이 끼어들 틈이 없지요. 그걸 극복하는 문제에 관해서라면 -의지로 해낼 수 있는 일이라면- 맞아요, 나는 이 책만큼 하고 싶은 것이 없어요. 제대로 하기 위해 어떤 방향이라도 기꺼이 가야겠지요.[15]

1934년 바이킹 출판사에서 『한시(Hansi)』가 출간되었다. 베멀먼즈의 고유한 경험에 바탕을 둔 작품이었다. 이 책은 어린 소년이 친척 어른들과 사촌 리제를, 그리고 강아지 왈들과 함께 크리스마스를 보내러 여행을 떠나는 이야기를 담고 있다.

위
『한시』의 한 장면, 1934년

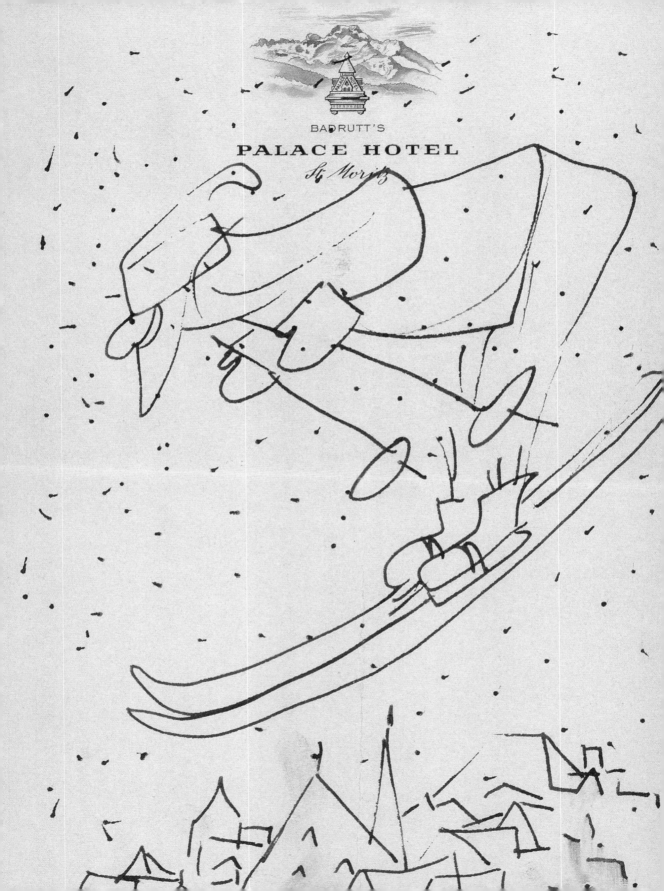

BADRUTT'S
PALACE HOTEL
St Moritz

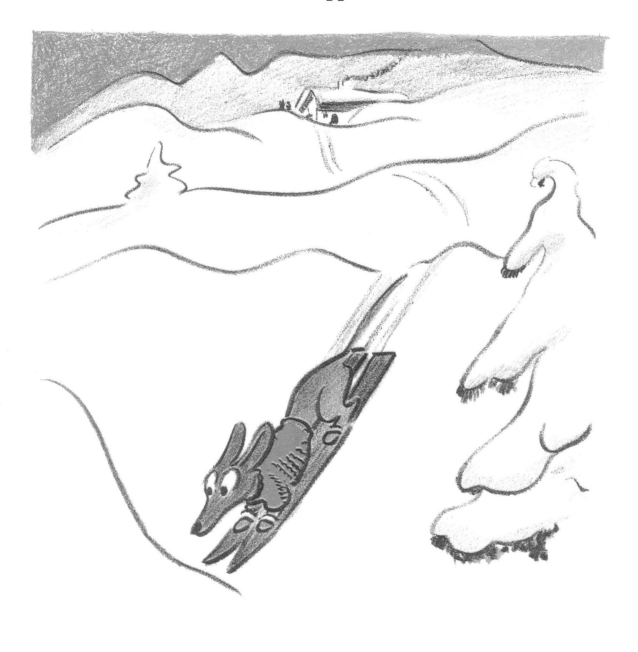

왼쪽
호텔 메모지에 펜과 잉크로 그린 스케치

위
『한시』의 한 장면, 1934년

This is "Waldl" who belonged to uncle Herman, the forrest ranger, who lived in the mountains of Tirol.

연필로 강하게 눌러 그린 아이들 모습부터 강아지 왈들이 스키를 타는 부드러운 움직임에 이르기까지, 이 작품의 그림은 베멀먼즈가 그린 초기의 선묘와 후기의 회화적 스타일이 혼합되어 있다. 물론 미처 완벽하게 풀어내지 못한 부분도 보이겠지만, 이 책은 가능성으로 가득 차 있다.

왈들은 베멀먼즈 작품에서 독자의 뇌리에 남을 만한 개 캐릭터 중 첫 번째 개이다. 몇 년 후 그는 닥스훈트종 왈들을 주인공으로 다룬 책을 구상하며 연필 스케치 더미를 만들었다. 왈들 캐릭터로 돌아와 생각을 이어가며 고유한 이야기를 창작한 것이다.

『한시』 작업 당시 베멀먼즈는 색분해판을 준비할 때 독일인 일러스트레이터 커트 비제의 도움을 받았다. 이때부터 커트 비제와 베멀먼즈의 우정은 평생 계속되었다.

베멀먼즈보다 열한 살 많은 비제는 1927년 브라질에서 미국으로 건너왔다. 그는 어린이책 일러스트레이션 분야에서 이미 일가를 이루었기에,

위, 오른쪽
『왈들』을 위한 연필 밑그림, 미출간

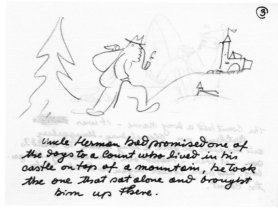

길을 찾는 젊은이를 기꺼이 도와주었다.(『한시』 출간 직후 베멀먼즈와 미미가 결혼식을 올린 장소도 뉴저지 프렌치 타운에 위치한 비제의 집이었다.)

1930년대 일러스트레이터는 인쇄를 하기 위한 색분해판을 스스로 준비해야 했다. 원본 그림을 아연판 네 장에 4도 색상으로 옮기는 작업에는 시간이 많이 필요했다. 이 과정에서 노동력과 비용도 많이 들기 때문에, 당시의 그림책 대부분이 완전 채색 그림은 몇 장뿐이고, 흑백 혹은 2도 그림이 섞여 있었다.

합스부르크 하우스 벽화

이 시기 베멀먼즈는 뉴욕시 이스트 55번가에 위치한 레스토랑 '합스부르크 하우스'에 흑백 벽화를 그려 달라는 의뢰를 받았다. 레스토랑 메뉴판에도 그의 그림이 실렸다.[16]

이곳은 본래 사적인 점심 모임으로 시작한 곳이었는데, 1934년 가이드북에는 '옛 빈의 분위기를 살려 '다시 단장한' 뉴욕의 작고 오래된 식당'으로 묘사되어 있다.[17]

소유주 세 명이 베멀먼즈에게 협력을 제안했고, 바로 위 아파트에 살게 해주는 대가로 그가 레스토랑을 관리하기로 했다.[18]

베멀먼즈는 흑백 과슈로 벽화를 그리고 메이소나이트(역주: 단단한 나무판의 일종)에 고정시켰다. 오스트리아 빈 풍경과 여러 모습이 그려진 이 그림에서 줄 맞추어 지나가는 아이들과 수녀의 모습, 그리고 사자 앞에서 깜짝 놀라는 어린이들의 모습이 눈에 띈다. 베멀먼즈의 머릿속에서 『씩씩한 마들린느』의 아이디어가 이미 시작되었음을 짐작할 수 있다.

이 그림은 베멀먼즈가 여러 도시의 풍경을 얼마나 기술적으로 표현해내는지 보여주는 초기 예시작이다. 작은 그림으로 표현된 순간들이 모여서 이야기를 만든다. 그가 벽에 벽화를 고정하기 전 먼저 그렸는지 나중에 그렸는지는 정확히 알 수 없다.

어쨌든 베멀먼즈의 그림은 책의 화면을 넘어선 작업을 통해 더욱 자유로워졌다. 벽화 위 느슨하고 암시적인 검은 선은 『한시』의 일러스트에 비해 꽉 채우지 않은 편이다.

합스부르크 하우스의 벽화는 의뢰인을 만족시켰으나, 식당 관리 일은 별개의 문제였다. 1년도 못 채우고 베멀먼즈는 레스토랑을 떠나야 했다. 그 후 미미와 함께 유럽으로 늦은 신혼여행을 떠났다.

오른쪽
'합스부르크 하우스' 벽화의 일부, 뉴욕,
1934년경

어린이책 작업을 이어 가다

신혼여행은 다른 어린이책 작업으로 이어졌다. 『황금 바구니』는 1936년 9월 바이킹 출판사에서 출간되었다. 벨기에 브뤼헤 호텔에 머무는 아빠와 두 딸의 이야기를 담고 있다. 부녀가 바라본 사람들 중에는 둘씩 줄 맞추어 걸어가는 열두 소녀 중 가장 어린 학생 마들린느와, 함께 걷고 있는 '근사하고 키가 크고 늘 온화한' 마담 세브린도 있다.[19]

'만화식 그림'을 포기할 준비가 되었다고 메이와 약속했지만, 베멀먼즈는 이 시기에도 어른과 어린이를 위한 만화를 계속 출간했다. 1933년 <새터데이 이브닝 포스트>지에 「훈련받은 물개 누들즈」를, 1935~1937년에는 <영 아메리카> 잡지에 「바보 윌리」를 주간 연재했다. 만화는 그의 첫 사랑이기도 하지만, 돈이 필요해 계속 만화를 그린 측면도 있다.

일러스트레이터로 활약하는 동안 베멀먼즈는 '항상 돈이 없었지만, 결코 가난하게 살지는 않았다.'고 말했다. 게다가 5성급 호텔에서 일하는 동안은 절약의 필요성을 실감할 필요가 전혀 없었다. 훗날 인터뷰에서 베멀먼즈는 이렇게 말했다.

"근사하게 사는 게 좋아요. 리츠 칼튼에서 일할 때는 모든 것이 제공되었어요. 하루에 샴페인 두 병, 냉동실, 세탁 담당 직원까지. 담배도 마음대로 집어서 피울 수 있었지요."[20]

생이 끝날 때까지 베멀먼즈는 오직 자기 만족을 위해서만 그리지는 못했다. 상업적 예술 활동을 넘어설 정도의 경제적 안정을 누리지는 못했기 때문이다.

1937년 베멀먼즈는 『황금 바구니』로 뉴베리 명예상을 받았다. 어린이책 세계에서 명성이 높아지면서, 그는 먼로 리프의 이야기에 그림을 그리게 된다. 먼로는 바로 한 해 전 바이킹 출판사에서 싸움을 좋아하지 않는 투우 이야기 『꽃을 좋아하는 소 페르디난드』를 출간한 작가였다. 두 사람이 합작한 『누들』(공교롭게도 베멀먼즈가 1933년 그린 만화와 같은 이름이다.)은, 베멀먼즈가 유일하게 그림 작업에만 참여한 어린이책이다. 주인공인 닥스훈트종 개 '누들'은 땅 파기에 마땅찮은 제 몸을 두고 한탄한다. 착한 개 요정 덕에 마음대로 크기와 모양을 바꾸게 되지만, 결국 누들은 '앞뒤로 기다랗고, 아래위로 작달막한' 몸 그대로 괜찮다는 깨달음을 얻는다.[21]

오른쪽
『누들』의 한 장면, 1937년

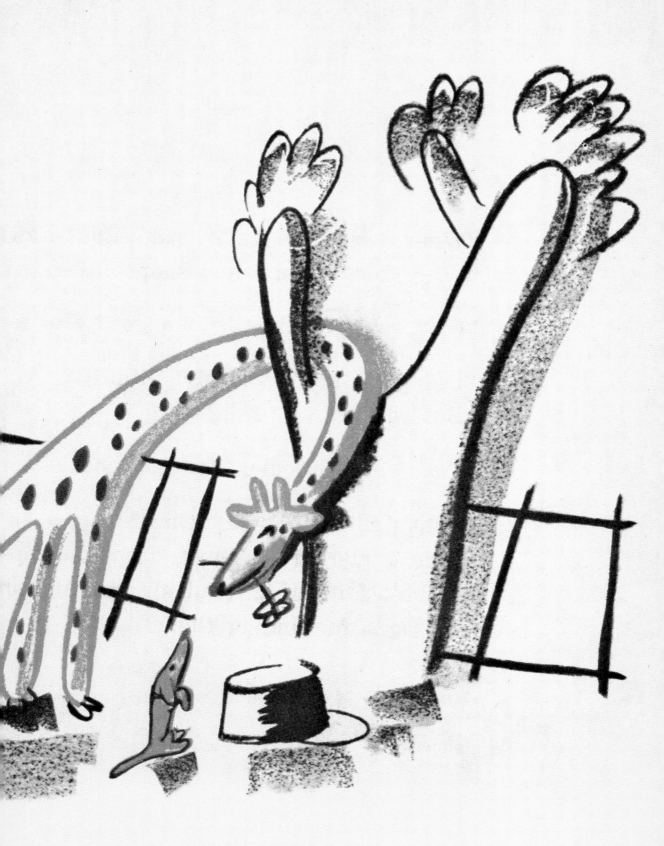

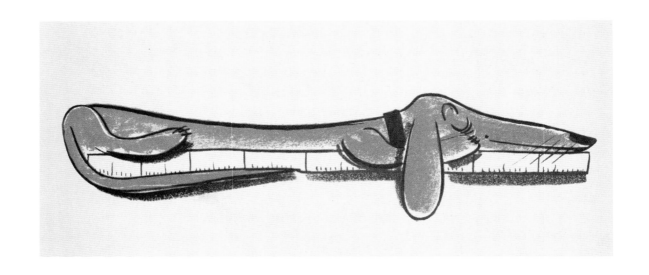

이 단순한 이야기는 어린 독자들을 위해 만들어졌다. 갈색, 검정, 흰색의 단순한 콩테-크레용 드로잉은 얌전한 이야기와 잘 어울린다. 또한 베멀먼즈의 느슨하고 유쾌한 선을 일관되게 보여주는 첫 작품이기도 하다. 두 가지 색으로 인쇄된 이 책을 보면, 베멀먼즈가 한정된 색채의 한계를 얼마나 잘 극복했는지 알 수 있다.

『누들』은 초기작에 비해 더 나은 경제적인 혜택을 안겨 주었다. 또한 이 작품을 통해 베멀먼즈는 훨씬 단순하고 짧은 글로 이동했다. 그 덕에 '다양한 유형의 일러스트레이션'을 할 수 있게 되었다고 훗날 베멀먼즈는 말했다.[22]

1938년 바이킹 출판사에서 출간된 그의 네 번째 어린이책 『키토 특급열차』에서도 같은 스타일이 엿보인다. 이 책은 에콰도르에 사는 어린 소년 페드로가 기차에 기어올라, 기관사와 함께 여행을 떠났다가 집으로 돌아오는 이야기를 담고 있다. 『누들』과 마찬가지로 『키토 특급열차』 역시 콩테-크레용으로 그려졌으나, 이번에는 단색 그림이었다. 아름답게 번진 갈색 선이 에콰도르 대지의 분위기를 강렬하게 연상시킨다.

『키토 특급열차』는 새로운 풍경을 통과하며 발견의 기쁨을 누리는 여행의 흥분감을 한껏 담고 있다. 이런 감정은 베멀먼즈가 쓴 많은 이야기의 핵심을 이루며, 쉬지 않고 움직이고 싶다는 그의 가장 큰 인생 소망을 반영하고 있다. 이후 베멀먼즈는 가볍고 유쾌한 붓질로 외국의 특징적인 모습을 독자에게 소개하는 책들을 작업했으며, 『키토 특급열차』는 이런 이야기책의 시작점이 되었다.

위
『누들』의 한 장면, 1937년

오른쪽
『키토 특급열차』의 한 장면, 1938년

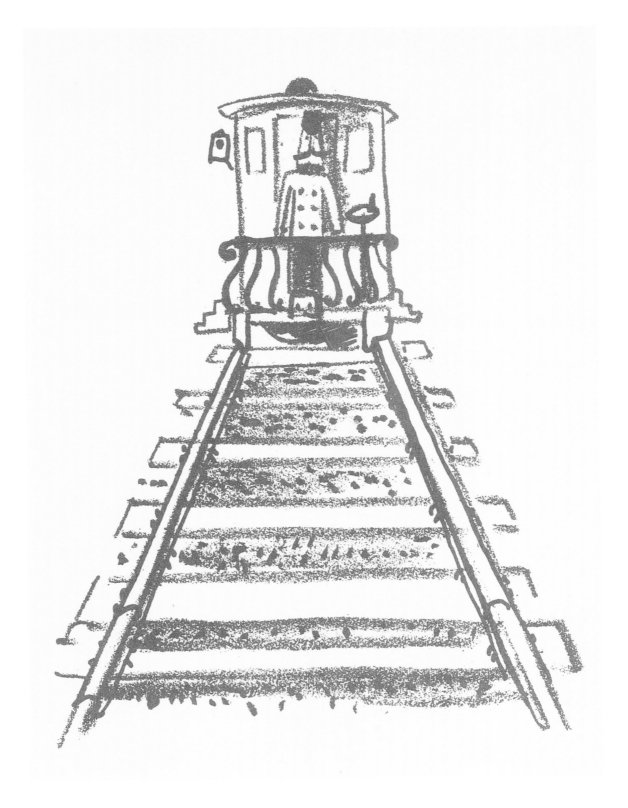

마들린느의 시작

다음 어린이책의 배경 작업을 위해, 베멀먼즈는 태어난 유럽 대륙으로 돌아갔다. 1938년에는 아내 미미, 딸 바바라와 함께 프랑스를 방문했다. 어릴 적 가정교사 가젤이 보여준 엽서를 보며 오래도록 파리를 꿈꾸던 기억은, 가족과 함께 파리를 둘러본 경험과 겹쳐서 계시의 순간이 되었으며 나아가 전 생애에 걸친 파리 사랑으로 굳어졌다. 이는 마들린느 시리즈 몇 권에서 두드러지게 드러난다. 1950년대 중반 베멀먼즈는 파리에서 살기도 했다.

이후 베멀먼즈 가족은 서쪽 대서양 연안으로 여행을 떠났다. 1938년 8월 '일 듀'에서 그린 스케치북을 보면, 베멀먼즈는 섬 해안선을 따라 서 있는 건물을 섬세하게 그려 두었다. 다음 이야기에서 어촌 마을을 배경으

왼쪽 위 왼편
『키토 특급열차』의 한 장면, 1938년

왼쪽 위 오른편
에콰도르 그림, 1937년경

왼쪽 아래
베멀먼즈가 에콰도르에서 찍은 사진,
1937년경

오른편
베멀먼즈는 1938년 미미, 바바라와 함께
프랑스를 여행한 후 여러 번 다시 방문했다.
이 그림은 파리에 도착한 아버지와 딸을
그리고 있다. 『아버지, 사랑하는 아버지
(1953년)』 그림 복제판

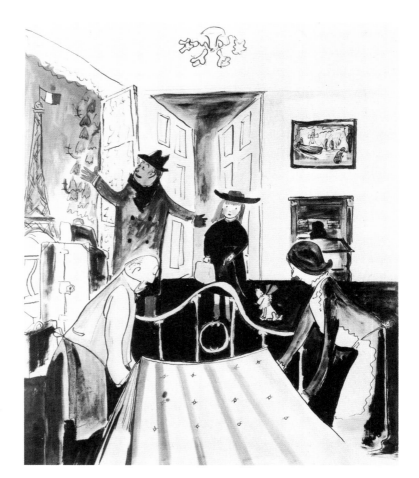

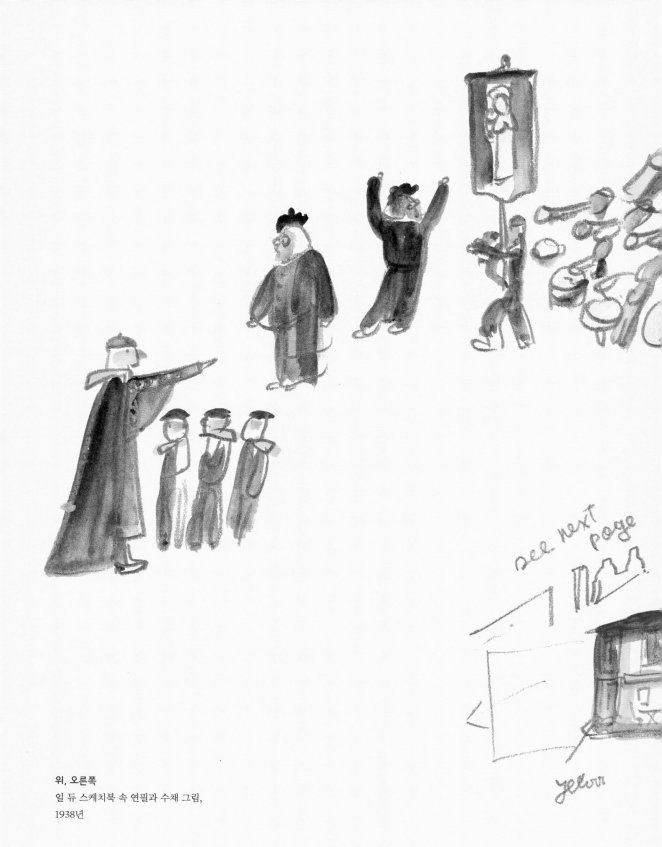

see next page

위, 오른쪽
일 듀 스케치북 속 연필과 수채 그림,
1938년

로 할 것처럼 건물마다 이름과 색채를 표시해 두었다. 그러나 일 뒤에서 거둔 진짜 수확은 따로 있었다.

자전거를 타고 가던 베멀먼즈가 사고를 당해 빵집 차(섬에서 유일한 전동식 운송수단이었다.)에 부딪힌 것이다. 눈을 떠 보니 병원이었다. '소독약 냄새가 나는 작고 하얀 침대'에 누워, 베멀먼즈는 천장의 작은 틈을 올려다보았다. 그 틈은 조명에 따라 토끼처럼, 프랑스 정치가 레옹 블룸의 얼굴처럼, 혹은 커다란 정어리처럼도 보였다. '옆방에는 충수절제술을 한 어린 소녀'가 있었다.[23]

마들린느 이야기의 초고를 만들 핵심 요소가 다 있던 셈이다. 베멀먼즈는 파리로 돌아오자마자 기숙학교에 살며 응급 충수절제술을 받은 어린 소녀 이야기의 배경 장면을 그리기 시작했다.

훗날 베멀먼즈는, 마들린느 캐릭터는 그녀가 고유한 힘으로 탄생한 것이지 자기 상상의 산물이 아니라며 이렇게 말했다.

"마들린느가 태어나겠다고 했어요."[24]

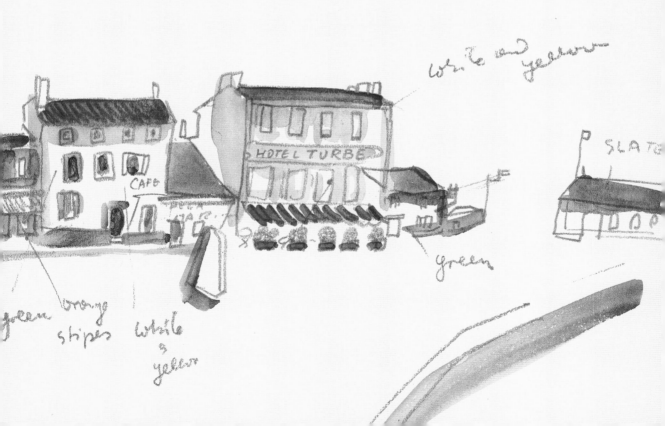

위
『씩씩한 마들린느』의 한 장면, 1939년

앞서 살펴본 몇몇 요소가 마들린느에 영향을 미친 것처럼, 베멀먼즈 자신도 이야기의 원천을 품고 있었다. 예를 들면 이런 내용이다.

> 어머니는 바바리아 지방 알트외팅의 수녀원에서 보낸 어린 시절 이야기를 들려주었습니다. 나는 어머니와 함께 수녀원을 찾아가 일렬로 놓인 작은 침대들을 보았지요…. 나 역시 유년 시절 로텐부르크의 기숙학교에서 생활한 적이 있습니다. 오래된 도시를 두 줄로 나란히 서서 걸어 다녔어요. 내가 가장 어렸지만, 서는 순서는 그림책과 반대였습니다. 줄 맨 끝에서 클라벨 선생님과 걷는 게 아니라, 첫 줄 맨 앞에서 걸었거든요.[25]

또한 베멀먼즈는 어린 딸 바바라와 함께 여행하면서 아이의 눈을 통해 풍경을 바라보는 것이, 책을 만드는 데 큰 도움이 된다고 느꼈다.

뉴욕으로 돌아간 베멀먼즈는 그래머시 공원 구역에 자리한 단골 바 '피츠 테이번'에서 메뉴판 뒤쪽과 웨이터의 메모지에다 『씩씩한 마들린느』의 스케치를 그리고 글을 썼다.

완성된 작품의 일러스트레이션에는 즉흥적인 분위기가 담겨 있지만 (다음 시리즈에서도 마찬가지다.) 사실 베멀먼즈는 상당한 노력파였다. 아이디어를 발전시키고 재료를 수정하면서 다양한 모형과 '더미'를 만들었다.

글 그림의 어우러짐이 제법 만족스러워지자 베멀먼즈는 바이킹 출판사의 메이 매시에게 『씩씩한 마들린느』를 보여주었다. 하지만 메이는 이 책을 출판하기를 거절했다. 책이 너무 복잡해서인지, 만화 같아서인지, 혹은 판형이 너무 크거나 출판 비용이 많이 들어서인지 거절 이유는 확실하지 않다.

바이킹 출판사가 거절하자, 사이먼&슈스터가 재빨리 계약을 성사시켜 1939년 9월 5일 책이 출판되었다. 출간 며칠 전 <라이프> 잡지에 편집한 축약본이 실리고, 『씩씩한 마들린느』는 어른과 어린이 모두에게 매력적인 책으로 인증받았다.

책은 제2차 세계대전이 발발한 시점과 같은 주에 출판되었다. 유럽으로의 여행이 금지되다 보니, 베멀먼즈가 불러온 파리의 향수는 더욱 쓰라렸다.

많은 독자는 『씩씩한 마들린느』를 화려한 색감의 책으로 기억하겠지만, 사실 이 책에서 4도 채색 화면은 네 장면뿐이다. 나머지 서른여섯 쪽은 옅은 노란색 배경에 검은 선과 중간톤 명암으로 이루어져 있다. 4도 채색으로 그린 마지막 장면은 파리의 이미지를 간직하고 있다.

위
웨이터가 주문받는 종이에 연필로 그린 소녀, 마들린느를 닮았다.

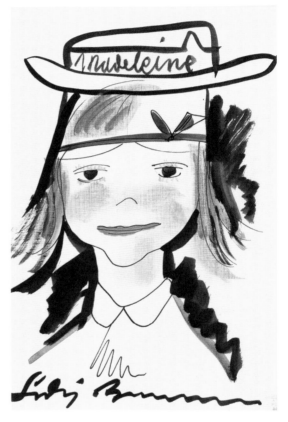

베멀먼즈는 운율을 맞추기 더 쉽다는 이유
로, 주인공 이름을 마들렌(Madeleine)이
아니라 마들린느(Madeline)로 선택했다.
다양하게 그려 본 마들린느, 1938년경

오른쪽
바바라 베멀먼즈의 자화상, 1943년경

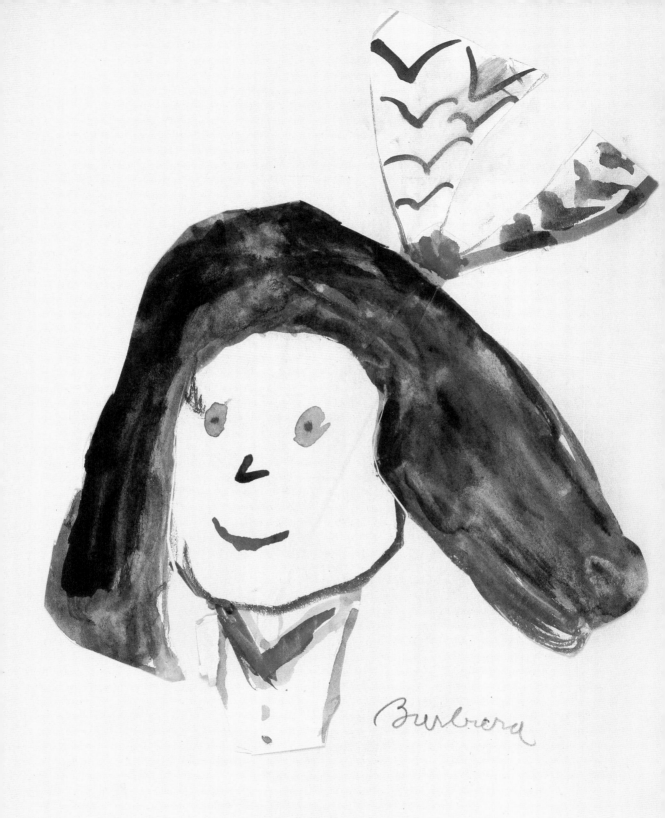

Barbara

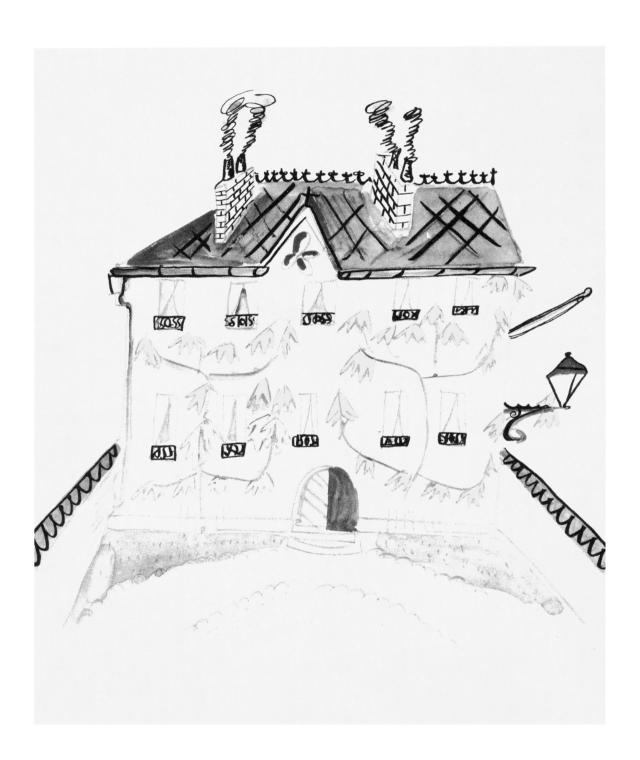

선 그림 스타일이 회화적인 장면을 보완하는 방식을 통해, 우리는 베멀먼즈가 어떻게 그림책 제작을 이해하고 그 한계를 유리하게 활용했는지 알 수 있다. 베멀먼즈는 화려한 특징만큼이나 그의 독특한 스타일을 분명하게 찾았다.

그의 그림은 마티스, 피카소, 라울 뒤피를 떠올리게 하면서도 어린이의 마음에 와닿는다. 가르치려 들거나 감상에 빠지지 않으면서, 선과 점으로 그려진 작은 소녀의 감정을 온전히 전달한다. 이런 요소들이 결합하여 『씩씩한 마들린느』는 당대의 혁신적인 작품이 되었다.

'덩굴로 뒤덮인 파리의 오래된 집에 여자아이 열두 명이 두 줄 나란히 살고 있었어요.'라고 시작하는 문장은, 어린 독자들에게 무척이나 즐겁고 친숙할 것이다.[26] 베멀먼즈는 『씩씩한 마들린느』가 어린 독자에게 쉽게 다가가도록 단순한 운율의 언어를 사용하였다. 글은 못 읽어도 이야기를 읊을 수 있도록 말이다.

편안한 언어, 대칭과 질서로 가득한 건물과 실내 장식이 살아 있는 장면을 통해, 베멀먼즈는 마들린느와 반 친구들이 위험하고 스릴 있는 모험을 할 수 있는 안전한 틀을 제공한다. 결국 아이들은 깔끔한 작은 침대로 돌아가게 된다. 다 읽고 난 독자는 이 책이 잠자리 책이라는 걸 깨닫게 된다.

"그게 거기 있는 전부예요. 그 이상은 없어요."[27]

『씩씩한 마들린느』는 출간 즉시 커다란 사랑을 받고, 1940년 칼데콧 명예상을 받았다. 책의 인기에도 불구하고, 베멀먼즈는 14년 동안 이 사랑받는 캐릭터로 돌아오지는 않았다.

오른쪽
『씩씩한 마들린느』 초판의 면지 그림,
1939년

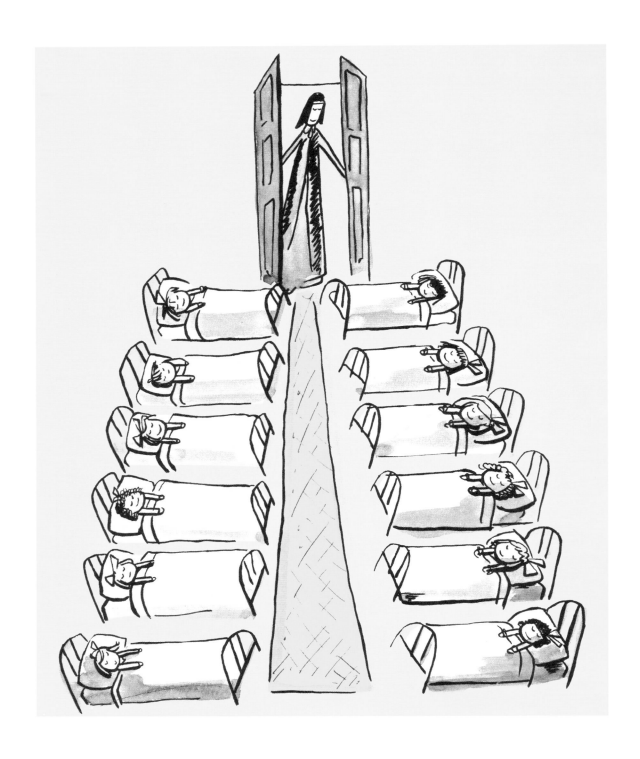

위, 오른쪽
『씩씩한 마들린느』의 한 장면, 1939년

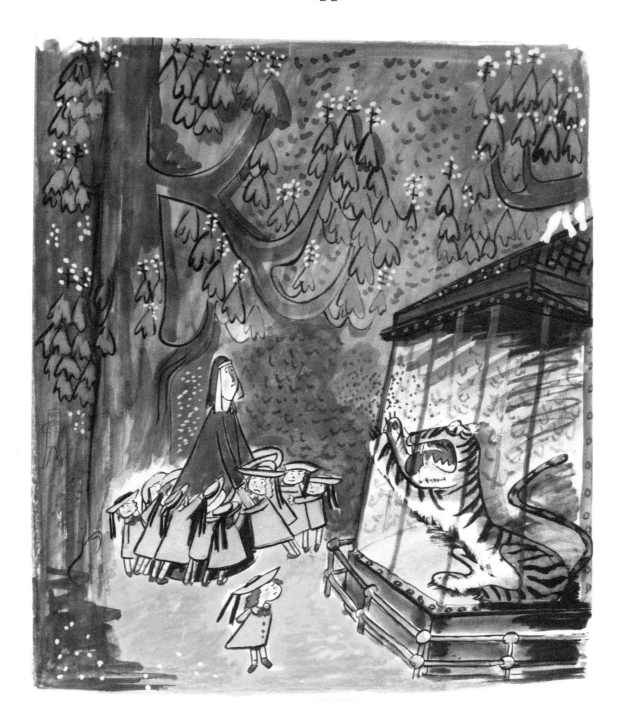

잡지에 그림을 그리다

1930년대 후반 베멀먼즈가 어린이책 분야에서 성공을 거두자, 잡지에서도 의뢰가 이어졌다. 그때껏 다닌 여행은 그의 작업 전반에 영향을 끼쳤다. 예를 들어 1937년에 떠난 남아메리카 여행은 그림책『키토 특급열차』의 내용에 녹아들고, 1937년 10월 30일 <뉴요커> 잡지의 기사가 되었으며, 여러 이야기의 소재가 되기도 했다. 1940년 에콰도르 방문 이후에는『안쪽의 당나귀』(1941)를 쓰기도 했다.

<뉴요커> <보그> <타운&컨트리> 같은 잡지를 읽으면 교양 있는 독자층이라는 인식 덕에, 베멀먼즈는 독자들의 눈에 근사한 부자 여행자처럼 비추어졌다. 편집자는 사회적 비판, 화려함과 유머를 적절히 섞어 구사하는 베멀먼즈의 글솜씨뿐만 아니라, 그가 방문한 장소와 만난 사람들의 정수를 보여주는 그림 솜씨도 사랑했다.

베멀먼즈는 마치 사진을 찍듯 풍경을 기억했고, 이는 어릴 적부터 연마해 온 능력이었다. 이미지 기억을 수월하게 간직한 덕분에 그는 상황

아래
스케치북에 담긴 브라질 여행 드로잉,
1937년

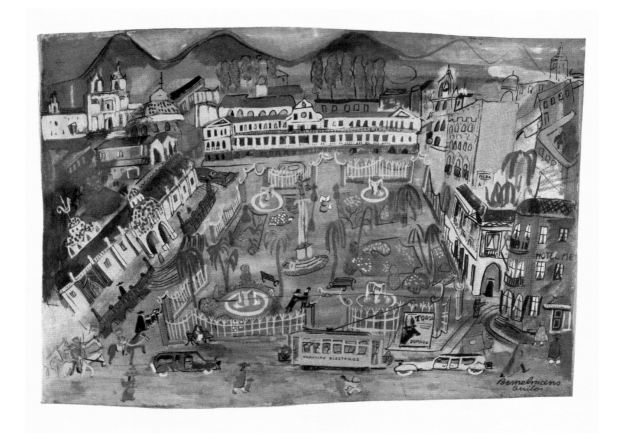

을 포착하여 스케치북에 빠르고 생생하게 그림을 그려 넣은 후 섬세하게 주석을 달 수 있었다.

베멀먼즈는 또한 서른 번 이상 <뉴요커> 표지를 그렸다. 일러스트레이터의 기술과 경험을 드러내기에 더없이 훌륭하고 도전적인 기회였다. 베멀먼즈의 <뉴요커> 표지들을 한데 모아놓고 보면, 그가 놀라운 수준의 다양성을 확보했음을 알 수 있다.

이 표지들은 사색과 교양을 내세우는 <뉴요커> 표지의 일반적인 특징과는 거리가 멀어 보인다. 베멀먼즈가 그린 표지는 놀랍게도 에너지로 가득하다. 파리의 교통 지옥, 다양한 색조의 핑크빛 몸과 색색의 반바지가 바글바글한 해변, 다리를 위로 쳐든 가금류 고기 앞에서 한 줄로 서서 일하는 요리사들, 혹은 눈 위에 생생한 무늬를 만들며 스키를 타는 사람들까지.

위
인디펜시아 광장, 에콰도르의 수도 키토, <보그>, 1937년경

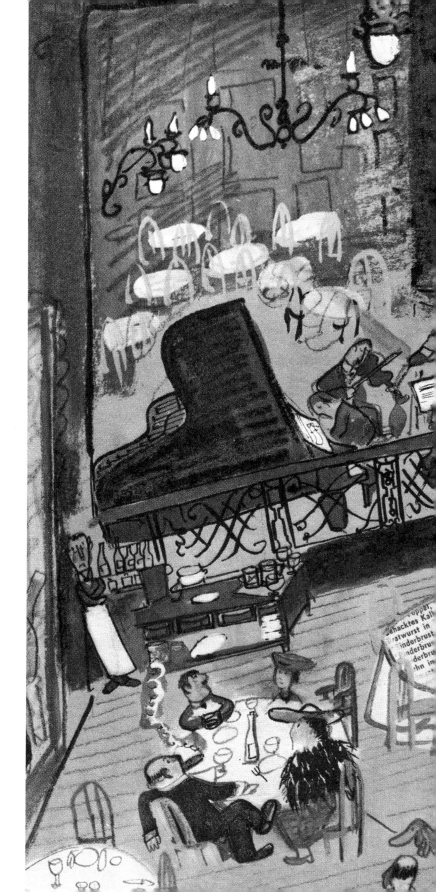

오른쪽
'뤼호프'는 뉴욕 이스트 14번가에 위치한
독일식 식당이다. 베멀먼즈는 『뤼호프 독일
식 요리법』(1952)에서 표지 그림과 소개글,
그리고 다른 그림들도 작업했다.
'일요일 저녁의 뤼호프 레스토랑',
<타운&컨트리>, 1941년

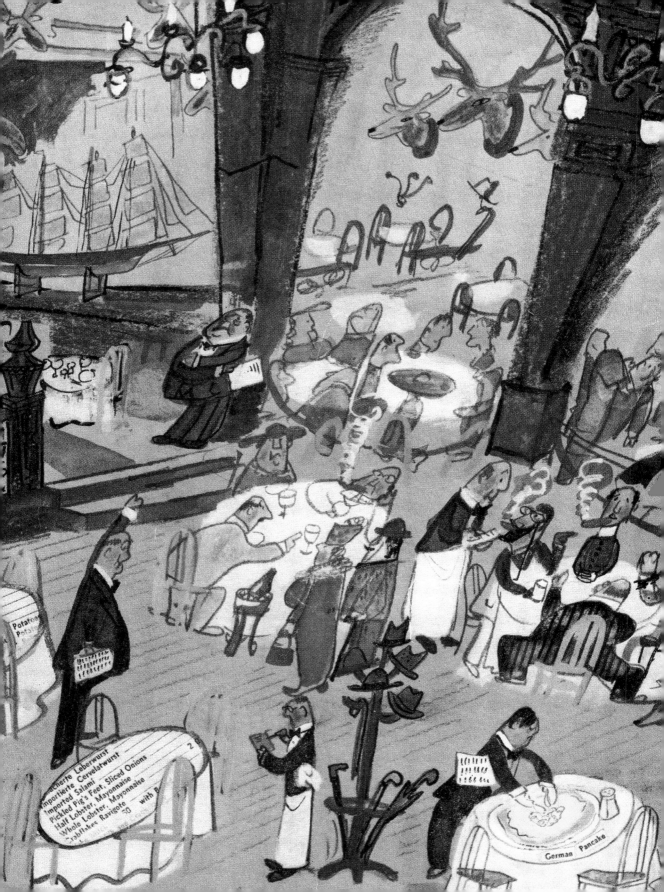

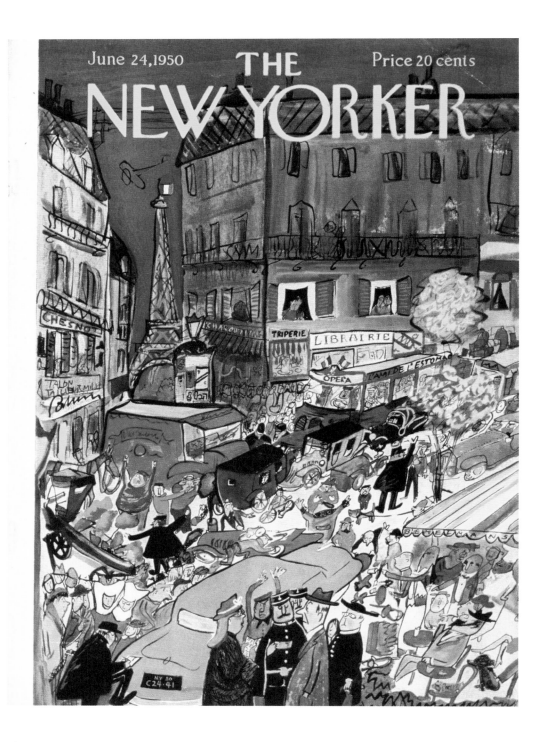

위, 오른쪽
<뉴요커> 1950년 6월 24일자 표지와
1955년 2월 5일자 표지

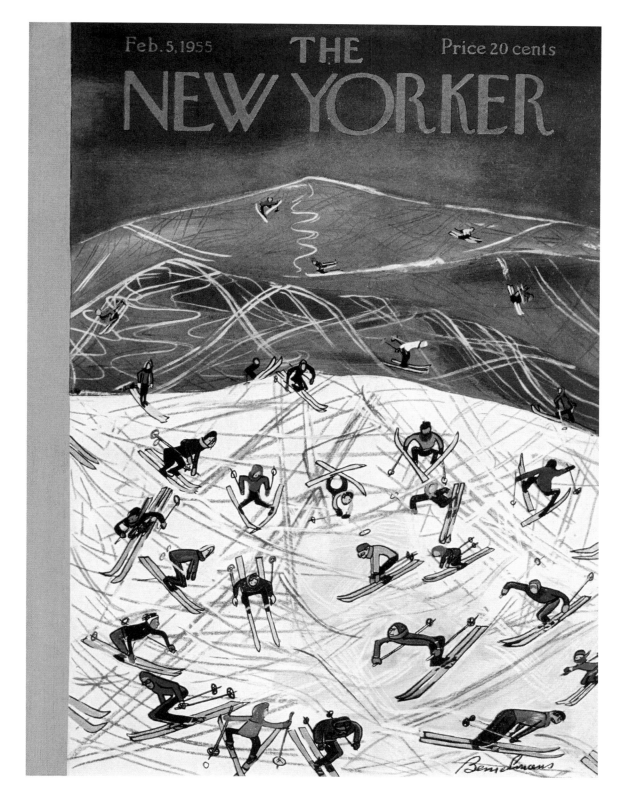

회고록, 단편, 소설, 영화 시나리오

이 시기 베멀먼즈는 왕성한 창작 활동을 이어 갔다. 어린이책, 잡지 그림
과 더불어 성인 독자를 위한 책도 쓰기 시작했다. 첫 작품은 1937년 바
이킹 출판사에서 출간된 『미국과 나의 전쟁』으로, 전쟁 기억을 다룬 성
공작이었다.

이후에는 잡지에 이미 실린 글 중 가볍고 편안한 글을 새로 엮어 책을
출간하였다. 젊은 시절의 모험과 호텔에서의 삶을 다룬 『인생 수업』(1938)
과 『호텔 스플렌디드』(1941) 등이 그 예이다. 단순하지만 매력적인 선 그
림이 특징인 이 작품들은 차후 베멀먼즈의 작품에서 선보일 공식을 그대
로 따르고 있다.

1941년 인터뷰에서 베멀먼즈는 이야기의 진실성에 대해 이렇게 말한

아래
할리우드 MGM 사무실 벽, 「욜란다와
도둑」을 위한 벽화, 1944년경

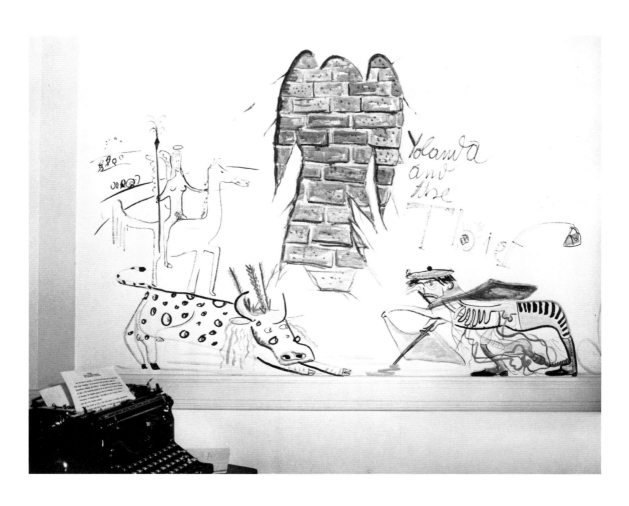

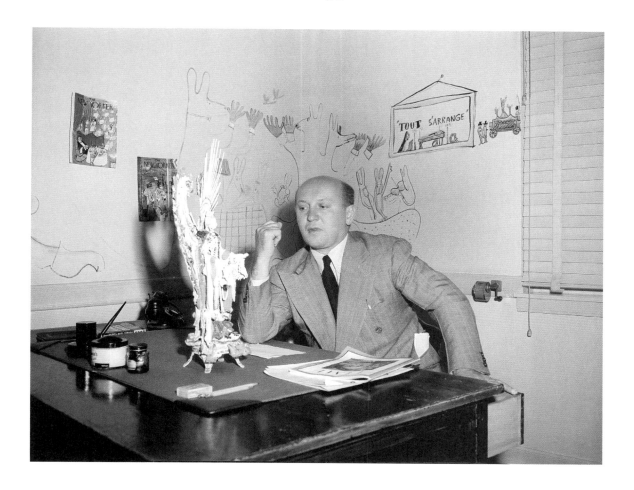

위
할리우드 MGM 사무실에 앉은 베멀먼즈,
1944년경

적이 있다.

　"내가 쓰는 건 때로는 진실입니다. 하지만 대부분은 게임이지요. 편집
자가 '이건 지어낸 이야기예요.'라고 말하면 나는 '아니오, 그건 진실입니
다.'라고 말하지요. 편집자가 '이 부분은 확실히 진실이지요.'라고 말하면
'아니오, 그건 허구예요.'라고 답합니다."[28]

　1940년대 베멀먼즈는 기존에 다룬 장르에다 새로운 장르를 하나씩 추
가해 갔다. 그는 첫 소설 『이제 나는 잠자리에 눕네』(1943)를 썼다. 명성이
높아진 베멀먼즈는 MGM의 각본가로 취직해서 가족들과 함께 캘리포니
아에 정착하게 되었다.

　도착하자마자 베멀먼즈는 배정받은 사무실 벽을 동물, 웨이터, 사교계
명사들 그림으로 꾸몄다. 훗날 그는 이렇게 회고했다.

많은 이가 그림에 관심을 보였고, 그림을 지워 달라는 집요한 요청도 종종

딸 바바라는 할리우드에서 보낸 시절이 유년기 중 가장 안정적인 시기였다고 회고했다. 전쟁 중에는 아버지 베멀먼즈가 여행을 다닐 수 없기 때문이었다.30)

베멀먼즈의 시나리오 중 실제 영화로 만들어진 작품은 단 하나뿐이다. <타운&컨트리>에 글로 실린 「욜란다와 도둑」(1945)은 자크 테리와 공동 각본 작업 후 영화화되었다. 빈센트 미넬리가 감독을 맡고 프레드 아스테어와 루실 브레머가 출연했다. 그러나 이 영화는 상업적 성공을 거두지 못했고, 결국 베멀먼즈의 영화 이력도 막을 내리고 말았다.

<홀리데이> 잡지

뉴욕으로 돌아온 베멀먼즈는 잡지와 출판물에 실을 여행기와 그림 작업을 다시 시작했다. 그는 1946년 첫 출간한 <홀리데이> 잡지에서 새로운 분출구를 찾았다. <홀리데이> 잡지는 전쟁 직후 아직 여행은 어렵지만 떠날 만한 매력적인 장소를 살피고 싶은 사람들의 욕구를 잘 반영했다.

당시에 나온 대부분의 그림책보다 큰 28×35센티 판형에 총천연색 기사란으로 구성되어, 베멀먼즈는 전보다 더 큰 공간과 자유를 누릴 수 있었다. 프랑스의 항구, 베를린 식당의 손님, 기차역의 호텔 짐꾼 등 삽화를 자른 방식을 살펴보면 베멀먼즈가 이 화면 범위 내에서의 작업을 무척 즐긴 듯하다.

유럽으로 돌아가고 싶던 베멀먼즈는(어머니는 여전히 오스트리아에 살고 있었다.) 전쟁의 여파를 가늠했다. <홀리데이> 잡지는 베멀먼즈에게 어디든 여행할 수 있도록 백지수표를 건넸고, 1948년 그의 이야기와 그림을 모은 커다란 판형의 『최고의 순간: 다시 찾은 유럽』을 출간했다.

베멀먼즈는 전후 회복을 다룬 '행복한 책'이 되기를 바랐으나, 그러기에는 파괴와 절망의 규모가 너무 컸다.31) 쉽지 않은 작업이었다. 베멀먼즈의 이전 작업은 활기찬 유럽 도시를 배경으로 밝고 색채감 넘치는 생생한 이야기를 담고 있었다. 진실을 추구하는 한 이런 환상을 지속할 수는 없었다.

위
<홀리데이> 잡지 표지, 1952년 12월

오른쪽
프랑스 항구, <홀리데이> 잡지, 1948년경

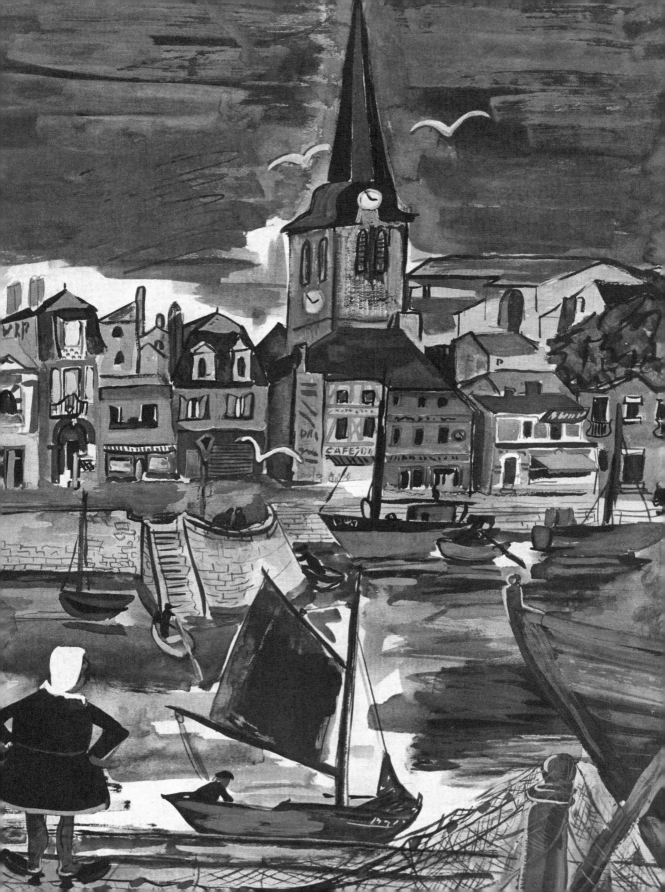

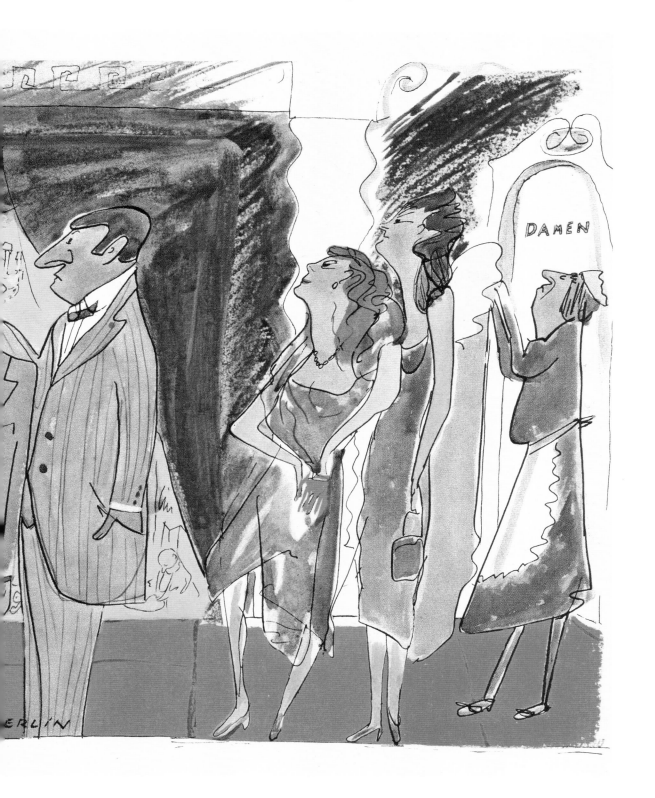

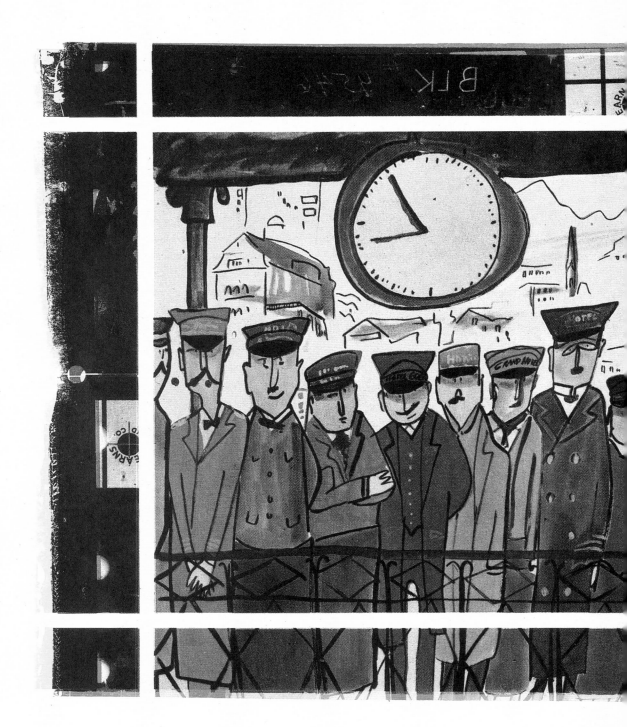

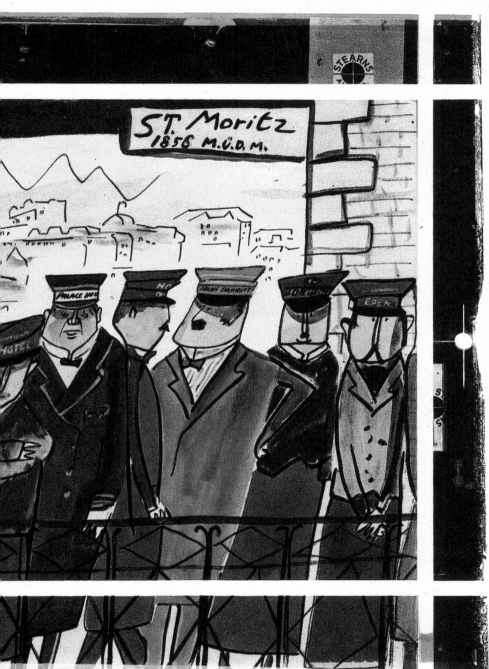

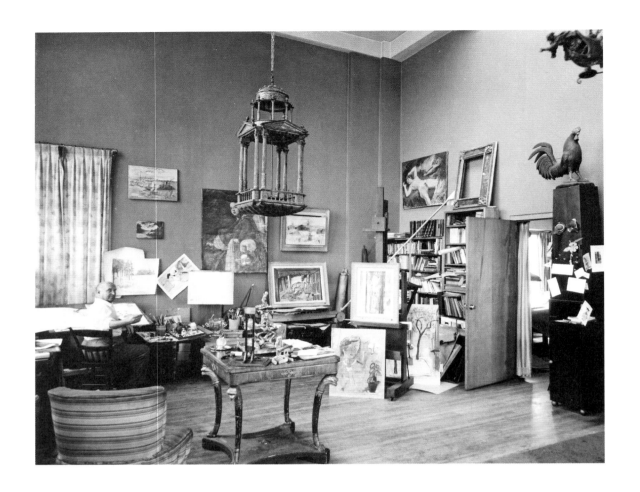

베멀먼즈는 전쟁 전 뮌헨의 풍경과 전후 파괴된 도시의 풍경을 나란히 배치했다. 1953년 『마들린느와 쥬네비브』를 그리기 전까지, 베멀먼즈는 이전 어린이책에 등장하던 유럽의 풍경을 재현하지 않았다.

활동 후반기에 베멀먼즈는 보다 미국적인 주제를 다루었다. 그는 뉴욕을 사랑했고, 맨해튼 근처 그래머시 공원 아파트에 오래도록 살았다. 베멀먼즈는 작품을 전시하고 손님들을 응대하는 등 다용도 공간으로 집을 활용했다.

딸 바바라는 자신이든 어머니든 아파트 실내 장식에 대해서는 거의 의견을 낼 수 없었다고 말했다. 집에는 에콰도르에서 가져온 거울과 티롤에서 온 17세기 서랍장 등 여행에서 수집한 다양한 가구가 섞여 있었다.[32] 베멀먼즈는 집의 거실을 밤나무 잎과 비둘기 그림으로 꾸미고 벽난로를 밝은 분홍색으로 칠하기도 했다.[33]

위
베멀먼즈의 그래머시 공원 아파트, 뉴욕

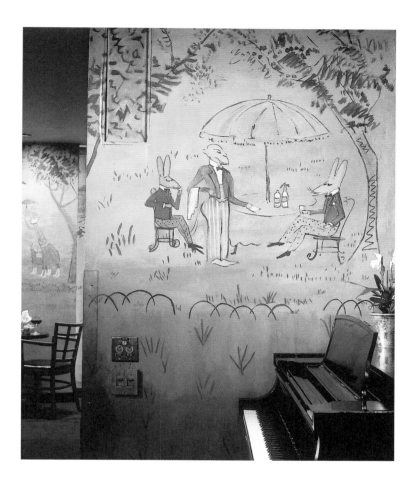

칼라일 호텔 벽화

벽화에 보인 꾸준한 관심 덕분에 베멀먼즈는 1947년 아주 중요한 의뢰를 받았다. 맨해튼 북동부에 위치한 고급 호텔 칼라일의 바에 그림을 그려 달라는 의뢰였다. 보수를 받는 대신 베멀먼즈의 가족은 이 호텔에서 18개월 동안 머물렀다.

동물들이 구경거리를 즐기고, 클라벨 선생님과 열두 소녀가 두 줄로 걸어가는 등, 벽화 속에서 센트럴 파크는 엉뚱하면서도 발랄한 공간으로 묘사되었다.

이 작품은 뉴욕에 대한 베멀먼즈의 독특한 오마주로, 유명 캐릭터와 고급 호텔에 대한 사랑을 담고 있다. 칼라일 호텔에서 여전히 이 벽화를 만날 수 있으며, 이곳은 이제 '베멀먼즈 바'로 불린다.

몇 년 후인 1953년, 베멀먼즈는 또 다른 벽화 작업을 의뢰받았다. 아리

위

뉴욕 칼라일 호텔 베멀먼즈 바의 벽화 일부

스토틀 오나시스(역주: 그리스의 선박왕)의 요트 크리스티나 호에 『마들린느와 쥬네비브』를 포함해 다양한 마들린느 장면을 그려 달라는 주문이었다.

미국 내 어린이책 세트

1950년대 사이먼&슈스터에서 처음으로 미국을 배경으로 한 『선샤인: 뉴욕시에 관한 이야기』가 출간되었다. 책의 스타일은 『씩씩한 마들린느』와 유사하다. 4도 채색 그림 사이에 노랑, 분홍, 혹은 보라색 배경 위로 검은 선의 드로잉이 삽입되어 있다. 이번에도 도시의 주요 풍경이 배경으로 등장하고, 뉴욕의 강 전망이 면지를 장식한다.

　못된 임대인 '선샤인 씨'가 이 책의 주인공이다. 선샤인 씨는 온화해 보이는 나이 든 여인에게 아파트를 빌려주는데, 예상과 달리 그녀는 이곳에서 시끌벅적한 어린이 뮤지컬 학교를 운영한다는 내용이다.

　『씩씩한 마들린느』 때처럼, 베멀먼즈는 이 책을 출판하기 전 잡지에서 축약본으로 먼저 선을 보였다. 1949년 『훌륭한 가정』을 출간할 때도 똑같은 과정을 거쳤다. 다른 어린이책을 낼 때도 관습처럼 그렇게 했다.

아래, 오른쪽
『선샤인: 뉴욕시에 관한 이야기』의
한 장면, 1950년

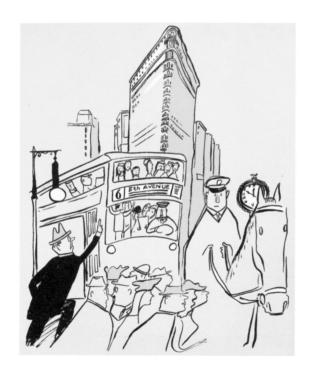

왼쪽

이젤 앞의 베멀먼즈, 1958년경

위

『파슬리』를 위한 연필 밑그림, 1955년

『파슬리』의 한 장면, 1955년

이런 작업 방식은 출판사에 뚜렷한 이점으로 작용했다. 사전 광고 효과가 있는 데다 색분해판도 재활용할 수 있었다. 베멀먼즈는 자신의 작품을 홍보하고 출판하는 최선의 방법을 잘 알고 있던 셈이다.

뉴잉글랜드 지역을 배경으로 한 『파슬리』(1955)는 베멀먼즈의 이전 어린이책과는 다르다. 가로가 긴 판형에 색채가 풍부한 자연주의적 화풍의 과슈 그림이 가득 실려 있다. 글은 그림과 별도의 페이지에 실려 있는데, 운율도 맞지 않고 특별히 재미나지도 않다. 다른 작품에서처럼 순간의 동작을 포착한 삽화도 없다.

『파슬리』는 사슴에 관한 이야기로, 사냥에 반대하는 입장을 표명하고 있다. 동물권 활동가인 아내 미미의 영향을 받은 것으로 보인다.

베멀먼즈는 언제나 그가 그린 그림이 진짜처럼 보이도록 노력을 기울였기에, 『파슬리』 속 실내 장식에 나오는 특정 시대의 가구는 실물을 보고 그렸다. 또한 교육적 목표의 일환으로 지역 야생화 목록을 책 뒤편에 실었다.

라 콜롬브 레스토랑

『나의 예술 인생』(1958)을 보면, 베멀먼즈는 1950년대 초반 그림 세계에서 궁극적인 야심을 성취하고 싶었다. 말하자면 진짜 화가가 되고 싶어 했다. 그래서 베멀먼즈는 파리에서 살면서 일도 할 수 있는 장소를 물색했다. 마침내 일 드 라 시테에 자리한 집 한 채가 그의 눈에 들어왔다.

"딱 내가 바라던 곳을 찾았어요. 반은 궁전 같고 반은 무너진, 근사한 집이었지요. 군데군데 덩굴로 뒤덮인 오래된 집이었어요. 1층에는 작은 식당이, 앞에는 작은 정원이 있었습니다."[34]

그는 라 콜롬브 4가를 매입하고 건물을 재단장할 건축가를 고용했다. 베멀먼즈는 이 집을 '하루 내내 음악, 흥겨움, 삶으로 가득 채우고' 싶어 했다.[35]

베멀먼즈는 이 식당 벽에 이전과는 다른 그림을 그려 넣었다. 합스부르크 하우스나 칼라일 호텔 벽화에는 도시 풍경과 함께 그가 그린 책그림의 서사적 특성을 담아냈다. 하지만 라 콜롬브의 벽화에는 식사하는 손님과 웨이터, 요리사들의 커다란 초상화가 담겨 있다. 금속판 위에 유화로 그려진 그림은, 그가 향후 캔버스에 펼친 그림 스타일과 유사하다.

천장에는 앙리 마티스와 야수파의 그림을 떠올리게 하는 비둘기가 가득 그려져 있다. 또 베멀먼즈는 레스토랑을 위해 아름다운 선 그림으로 광고지와 사인, 명함도 만들었다.

1954년 4월 라 콜롬브는 문을 열었지만, 수리는 끝나지 않고 지지부진했다. 개업식 때 초대받은 손님들이 화장실에 가려면 베멀먼즈가 대절해

위
라 콜롬브의 명함, 1954년

오른쪽
라 콜롬브의 거리 풍경, 『나의 예술 인생』, 1958년

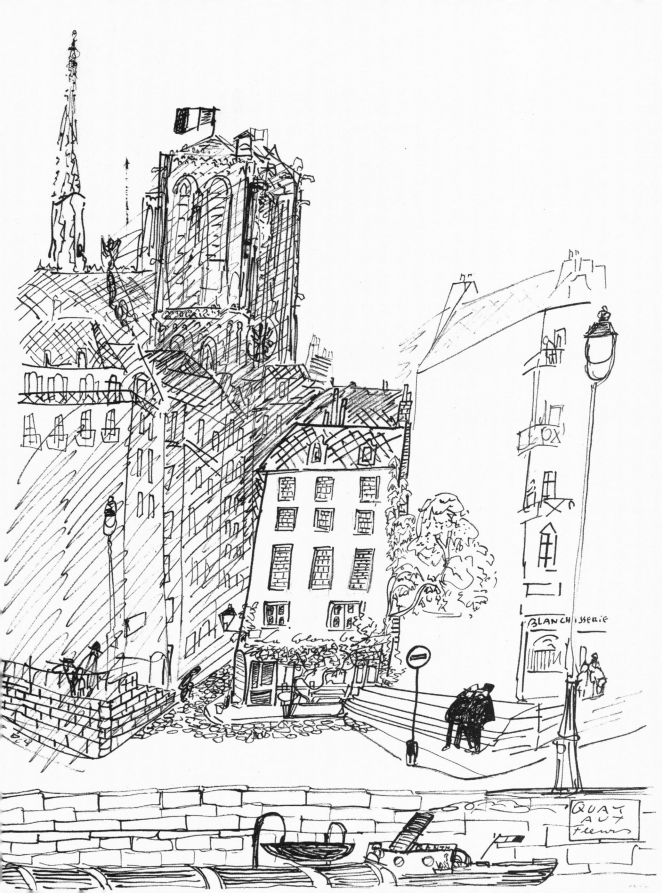

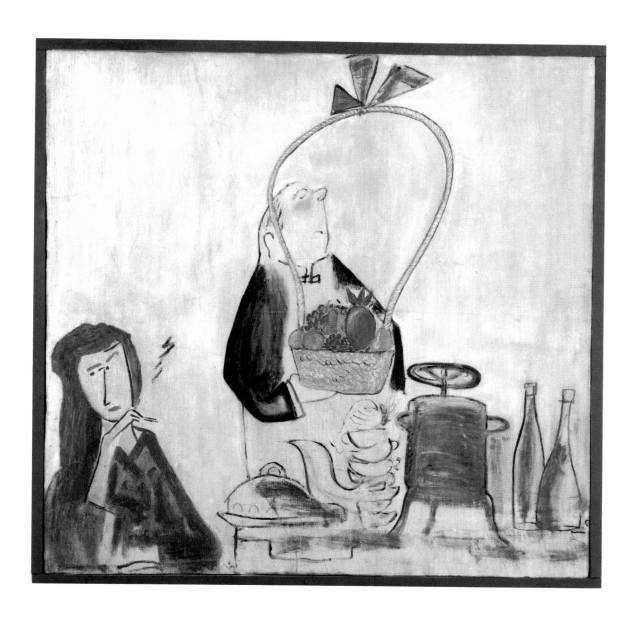

왼쪽, 위
라 콜롬브의 벽화, 파리, 1954년

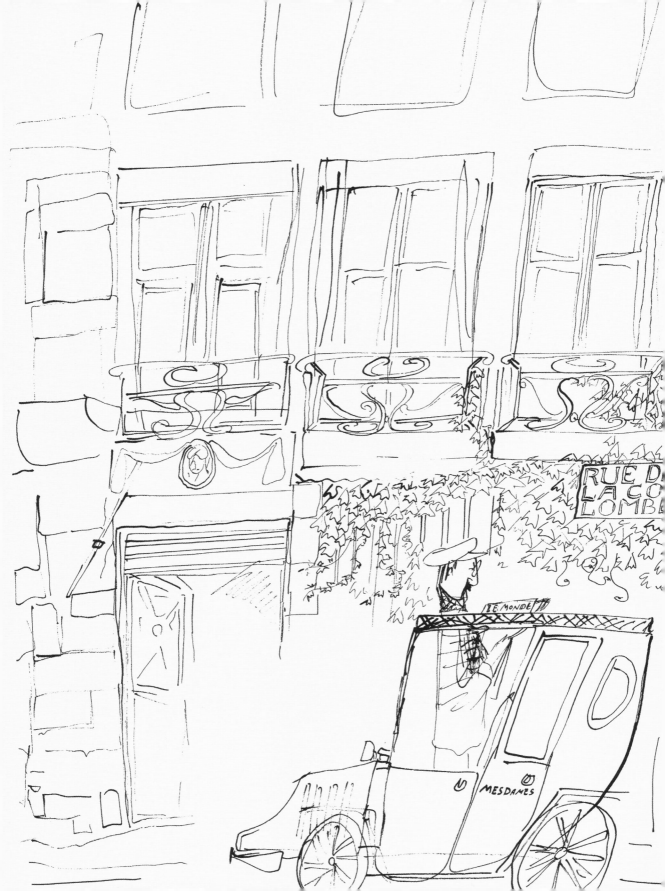

놓은 택시를 타고 인근 레스토랑으로 향해야 했다.(평소 성격처럼 베멀먼즈는 택시 한쪽 문에는 신사, 다른 쪽 문에는 숙녀라고 써 놓는 유머 감각을 발휘했다.) 이 사업이 값비싼 실수였음을 깨닫는 데는 얼마 걸리지 않았다. 1956년 베멀먼즈는 그가 유일하게 소유해 본 재산을 팔 수밖에 없었다.

돌아온 마들린느

베멀먼즈가 다시 출판을 결심한 건, 파리에 집을 사는 데 비용을 많이 들인 탓이 아닐까 짐작된다. 그는 거의 15년 만에 마들린느 시리즈의 두 번째 책을 내게 된다. 바이킹 출판사의 메이 매시가 작업을 함께 도왔다. 『씩씩한 마들린느』의 상업적 성공을 지켜본 메이는 첫 책에 대한 생각을 완전히 바꾸었다. 1958년 바이킹 출판사는 『씩씩한 마들린느』의 판권을 사들이고, 베멀먼즈 생전에 네 권의 시리즈를 더 출간하도록 지원했다.

『마들린느와 쥬네비브』(1953)는 센 강에 빠진 마들린느를 쥬네비브라는 개가 구해 주는 이야기이다. 마들린느는 쥬네비브를 기숙사로 데려오지만, 학교 이사회는 개를 쫓아내라고 명령한다. 쥬네비브를 찾으러 다니는 과정에서 파리의 상징적인 장소가 여럿 등장하는데, 베멀먼즈가 꼼꼼하게 답사했던 페르 라세즈 묘지도 나온다. 책 마무리에는 쥬네비브가 무사히 돌아와 열두 마리 강아지를 낳고, 학생들 모두 한 마리씩 강아지를 품게 된다.

이 책은 성공작 『씩씩한 마들린느』의 공식을 그대로 따르고 있다. 위험한 순간, 권위에 대항하는 모습, 아이들에게 호의적인 클라벨 선생님과 행복한 결말까지. '클라벨 선생님은 불을 켰어요.' 같은 몇 문장은 첫 책에서 그대로 따왔다. 채색 그림과 함께 노란 바탕에 검은색 선묘가 번갈아 나오는 스타일도 첫 책과 같다.

연필과 수채로 이루어진 더미 일부는 완성도 있게 보이지만, 베멀먼즈는 계속해서 글을 다시 쓰고 수정했다. 잡지에 이야기를 선보인 후에도 그는 등장인물 이름을 어떻게 지을지 메이 매시에게 조언을 구했다. 메이는 편지에서 베멀먼즈의 그림을 칭찬하면서 의견을 제시했다.

왼쪽
『나의 예술 인생』(1958)의 한 장면,
라 콜롬브 개업식 때 손님을 인근 식당
화장실로 실어다 줄 택시이다. 문 양쪽에
각각 신사, 숙녀라고 쓰여 있다.
파리, 1954년

'이 그림에는 허튼 선이 하나도 없어요. 다만 제 생각에는 '뻐꾸기 얼굴 씨'
와 '플리백(역주: 지저분한 짐승이라는 뜻)'이란 이름은 적합하지 않아 보여요.
수준 낮은 만화에서 튀어나올 법한 느낌이 들거든요.' 36)

MADELINE WOULD NOW BE DEAD
BUT FOR
A DOG
~~That kept its~~ Head ?
Next page

연필과 수채로 그린 『마들린느와 쥬네비브』
밑그림, 1953년

만화에 대한 편견은 끈질기게 따라붙었다. 베멀먼즈는 인정받는 작가가 되었지만, 메이는 최종 버전에서 개 이름을 '플리백'에서 '쥬네비브'로 바꾸는 데 성공했다. 대신 이사장의 원래 이름이던 '뻐꾸기 얼굴 씨'는 그대로 남았다.

『마들린느와 쥬네비브』의 리뷰를 살펴보면, 마들린느 시리즈가 얼마나 매력적인지 또 어린이와 성인 모두에게 얼마나 인기가 있는지 알 수 있다. 『마들린느와 쥬네비브』로 수상의 기쁨을 안기도 했다. 이 책으로 베멀먼즈는 1954년 칼데콧 상을 받았다. 수상 소감 당시 베멀먼즈는 어린이들 가운데 '아주 명민하고 열정적인'[37] 청중을 어떻게 찾아내는지에 대해 설명했다. 다른 곳에서, 그는 자신이 성장 지체로 고통받았기 때문에 어린이를 위해 글 쓰는 것을 좋아한다며 이렇게 말했다.

"나는 정말로 여섯 살쯤 돼요."[38]

어린이와의 친밀감 덕에 베멀먼즈는 아이들에게 배우기도 했다. 두 살인 대자(代子) 마르칸토니오 크레스피와 『마들린느와 쥬네비브』를 함께 읽은 후, 베멀먼즈는 다음 책 『마들린느와 개구쟁이』(1956)의 그림을 대

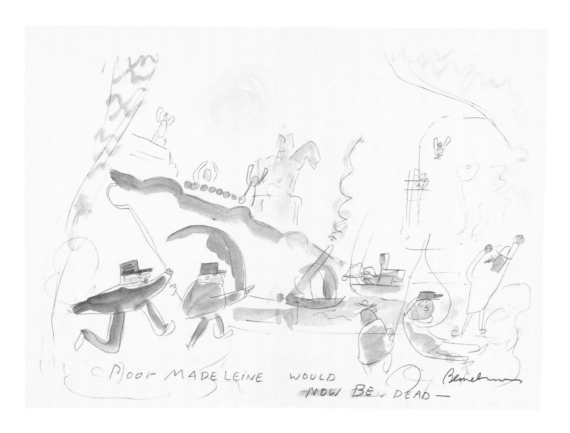

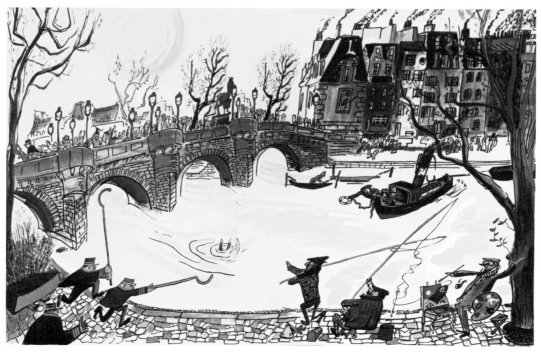

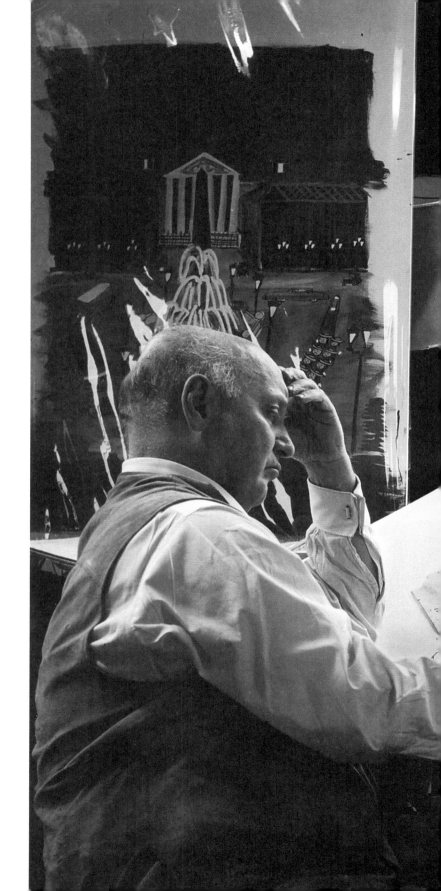

오른편
『마들린느와 집시』의 밑그림을 그리는
베멀먼즈, 1959년

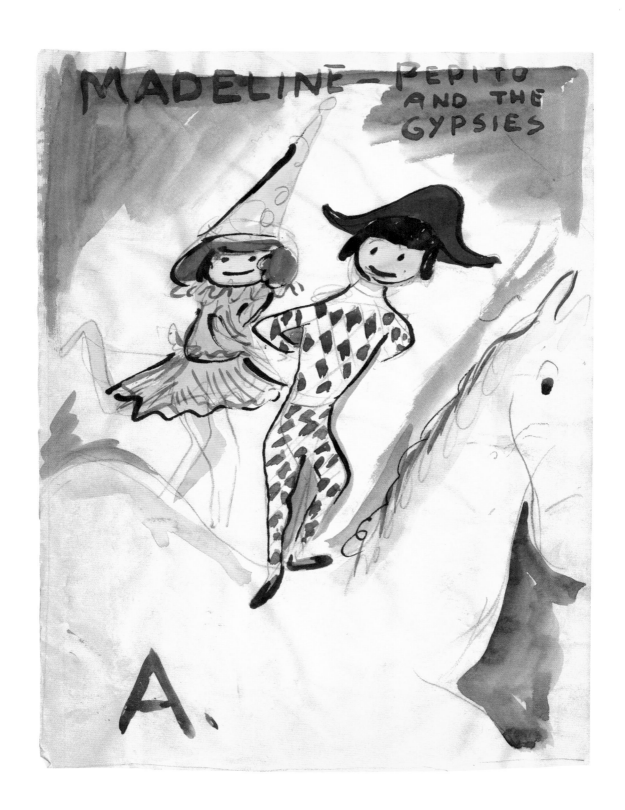

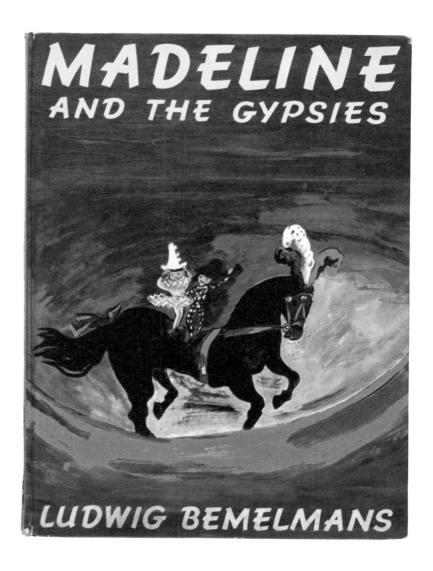

폭 수정하였다.

　"나는 내 그림 그대로 연습을 계속하지만, 어린이에게는 명확하게 와닿아야 해요. 꽃은 꽃이어야 하고, 해는 해여야 하지요. 양식화된 사물의 이미지일 수도 있지만, 단순하고 명확하고 한 번에 이해되어야 합니다."[39]

　베멀먼즈 작품에 만화가 미친 영향은 마들린느 전 시리즈에서 발견할 수 있다. 『마들린느와 집시』(1959)의 글 없는 초고에는 몇 장면이 만화식 칸 나눔으로 표현되어 있다. 반투명지에 연필과 수채로 그린 더미를 살펴보면, 그가 글을 쓰기 전 그림에 이야기를 얹는 방식이 잘 드러난다.

왼쪽
수채로 그린 『마들린느와 집시』 표지
밑그림, 1959년

위
『마들린느와 집시』 출간본 표지, 1959년

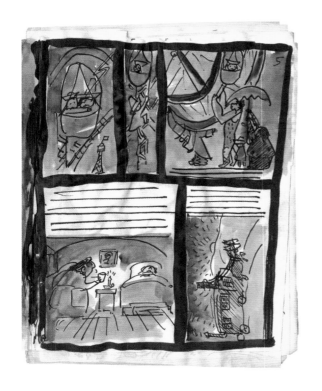

왼쪽 위, 왼편과 오른편
『마들린느와 집시』의 스토리보드와
완성된 한 장면, 1959년

왼쪽 아래
연필과 수채로 그린 『마들린느와 집시』
밑그림, 1959년

위
『마들린느와 집시』의 한 장면, 1959년

마들린느의 모험(개가 구해 주고, 집시에게 납치당하고, 도망치는 말에 끌려가고)은 작가의 어린이다운 자아가 홀딱 반한 경험들로 구성되었다. 그렇기 때문에 베멀먼즈는 어린 독자들을 매혹하는 이야기를 창조할 수 있었다. 충분한 세부사항과 흥미 요소를 적절히 결합한 그림을 보면, 베멀먼즈는 어린이의 상상력을 포착하는 방식을 본능적으로 알고 있었음이 틀림없다.

『런던에 간 마들린느』(1961)는 베멀먼즈가 생전에 그린 마들린느 시리즈의 마지막 책이다. 베멀먼즈는 이 책에 걸린 시간적 제약 때문에 스트레스를 많이 받았다. 그래서 다시는 이렇게 시간에 쫓기고 싶지 않다고 선언했다.

그가 죽은 지 한참 후에야 『마들린느의 크리스마스』(1985)가 출간되었다. 이 책의 그림은 1956년 <맥칼스> 잡지에 실린 이야기 버전을 사진술로 확대하고 다시 채색하여 사용하였다. 글은 1955년 '네이먼-마르쿠스' 매장에서 증정품으로 나누어 준 「텍사스에서 보낸 마들린느의 크리스마스」 줄거리에서 따왔다.

말년에 베멀먼즈는 재클린 케네디 여사와 함께 마들린느 이야기를 작업하기도 했다. 재클린은 딸 캐롤라인에게 마들린느가 얼마나 커다란 의미인지를 전달하려고 연락을 취한 최초의 인물이었다. 그는 곧 솔직한 답장을 보냈다.

'한밤중에 종종 깨어나 문을 바라봅니다. 내가 걸어 들어갈 수 없는 열린 문과, 닫혀 있어 열 수 없는 문을… 내 머리를 날려 버리지 않도록 지켜 준 어린이책은 이 시간에 만들어졌습니다.'[40]

1961년 존 F. 케네디가 대통령에 취임하면서 재클린은 영부인이 되었다. 베멀먼즈와 재클린은 마들린느가 백악관에 방문하는 내용으로 함께 책을 기획했다. 그러나 베멀먼즈가 사망하면서 이 기획은 실현되지 못했다.

위 왼편
『런던에 간 마들린느』를 위한
펜과 잉크 밑그림, 1961년

위 오른편
『런던에 간 마들린느』 속표지,
앙드레 도이치 에디션, 1961년

오른쪽
『마들린느의 크리스마스』 연필 밑그림

YOU ARE NOT DREAMING * ALL THIS IS TRUE -

HERE'S YOUR BREAKFAST YOUNG LADIES , GOOD MORNING TO YOU !

유화

마들린느 캐릭터로 부활한 기간에, 베멀먼즈는 책, 잡지, 벽화가 부여하는 제약에서 벗어나는 세계를 탐색했다. 라 콜롬브 사건이 불운한 추억으로 끝나긴 했지만, 그 시간은 베멀먼즈가 오롯이 유화 화가로 살았던 시기이기도 했다. 그는 지금껏 늘 변명거리를 찾았음을 깨달았다.

"나는 유화를 그리기 시작했습니다. 그전에는 기름과 테레빈유의 냄새와 느낌을 참을 수 없다고, 물감이 마르는 시간을 기다릴 수 없다고 스스로 설득하며 유화에서 떨어져 있었지요."[41]

'마치 접시 위에 휘핑크림을 얹듯' 선과 크레용으로 이루어 낸 자연스러운 재능을, 유화의 느린 속도와 조화시키기란 무척 어려웠다.[42] 하지만 캔버스에 그린 유화 그림은 상당히 값비싼 예술 작품이다. 당연히 일러스트레이션보다 훨씬 높은 가격에 팔린다.

어쨌든 유화로 넘어가기란 쉬운 작업이 아니었기에, 베멀먼즈는 하얀 캔버스의 무시무시한 광활함에 맞서기 위해 샴페인과 담배로 중무장해야 했다.

> 거의 저절로 그림이 그려질 만큼 (술 담배로) 나를 고무시켜야 했어요. 그러다 완전한 절망 속에 나를 가두어 버렸죠. 아무 일도 일어나지 않았어요. 죽고만 싶었습니다. 그러던 어느 날, 그래머시 공원에서 우연히 그림 그리는 어린이를 마주쳤어요. 아이는 오직 기쁨에 가득 차 그림을 그리고 있었지요. 그게 내가 발견한 비밀이었습니다. 그날 밤 나는 번개처럼 작업했고 갑자기 그게 찾아왔어요…. 내가 원하던 것을 찾은 거지요. 나는 꽃마차, 소시지 노점상, 다른 인간적인 파편을 품은, 철근과 화강암으로 된 거대한 도시를 그리고 싶었습니다.[43]

베멀먼즈는 1957년 파리 근교 빌 다브레에 작업실을 빌렸다. 호수 근처 덩굴로 뒤덮인 오래된 연회장으로, 어릴 적 그문덴의 추억을 떠오르게 했다. 베멀먼즈는 그림 그리는 데 온 정신을 쏟았다. 그 와중에도 여전히 유명한 스트리퍼 '도도 함부르크'나 '귀' 같은 사람들에게 근사한 출장 식사를 대접하기도 했다.

1957년에는 파리의 명망 높은 뒤랑 루엘 갤러리에서, 1959년에는 뉴욕 박물관에서 작품 전시회가 열렸다. 아마도 그의 일러스트레이션 작업에서 보여준 생동감과 서사의 수준을 풍경화에서 구현하기란 어려웠을

오른쪽
파리 근교 빌 다브레 작업실에서
도도 함부르크와 있는 베멀먼즈, 1957년

위

「붉은 머리 여자와 개, 빌 다브레」,
유화, 1957년

오른쪽

「도도 함부르크, 크레이지 홀스 살롱, 파리」,
유화, 1957년

100

Bemelmans

NEW-YORK

것이다.

그의 재능은 초상화에서 더욱 효과적으로 드러났다. 일상을 살아가는 평범한 사람들을 관찰하고 포착하는 베멀먼즈의 재능은 「붉은 머리 여자와 개, 빌 다브레」(1957)나 「도도 함부르크, 크레이지 홀스 살롱, 파리」(1957) 같은 작품에서 두드러진다.

베멀먼즈는 유화 작업에 더 많은 시간을 쏟았지만, 이를 책 작업에도 응용했다. 『노아의 방주에 오르다』(1962)는 이탈리아 서해안을 따라 내려가는 항해를 다루고 있다. 선묘 여러 장을 포함해 열네 장의 채색 그림이 실려 있다. 베멀먼즈는 인생 마지막까지 어린이책, 소설, 자서전, 여행기 등을 펴냈다.

<홀리데이> 잡지 등의 상업적 의뢰 덕분에 자주 세계 여행을 할 수 있었지만, 베멀먼즈는 이런 농담을 하기도 했다.

"내게 가장 큰 영감을 주는 건 얼마 남지 않은 은행 잔고랍니다."[44]

왼쪽
뉴욕 박물관에서 열린 베멀먼즈 전시 포스터, 「브루클린 대교 위 꽃마차」, 1959년

아래 왼편
『노아의 방주에 오르다』의 한 장면, 1962년

아래 오른편
『노아의 방주에 오르다』의 표지, 1962년

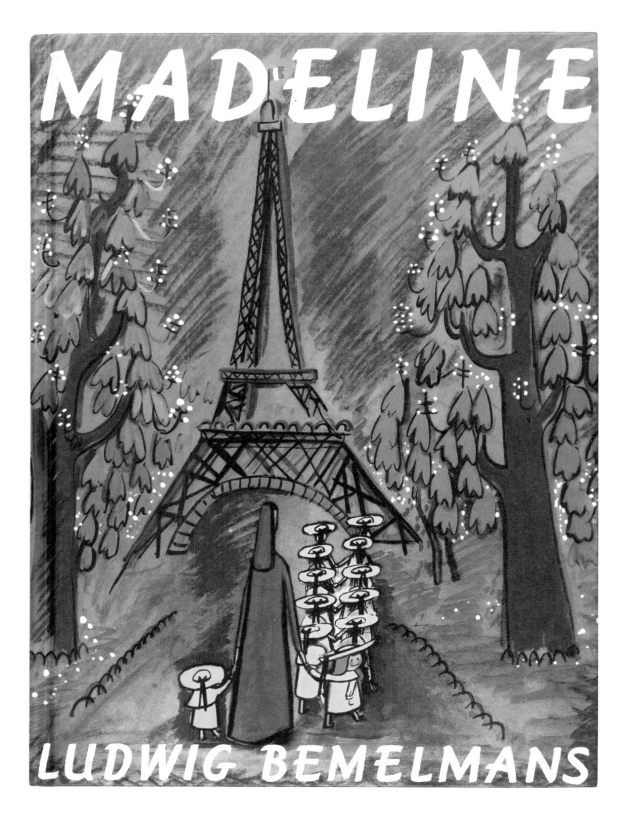

췌장암으로 투병하던 베멀먼즈는 1962년 10월 1일 세상을 떠났다. 제1차 세계대전에서 영예로운 미군 참전용사였던 그는, 버지니아에 있는 알링턴 국립묘지에 안장되었다.

마들린느 시리즈는 베멀먼즈의 영원한 전설이 되었다. 하지만 독자들의 연령대가 어떻든 상관없이, 그의 모든 작품에서 베멀먼즈가 삶에 온전히 뛰어들었음을 느낄 수 있을 것이다.

눈에 띄는 사람들의 특징과 약점을 통찰력 있고 유쾌한 시선으로 발견해 내는 능력은, 어릴 적부터 호텔에서 일한 데서 기인한 것이 틀림없다. 하지만 이 능력을 오래도록 다작하는 일러스트레이터, 작가, 궁극적으로는 예술가가 되도록 전환해 냈다는 점이야말로 주목할 만하다. 베멀먼즈는 이렇게 쓴 적이 있다.

'삶의 초상은 예술가에게 가장 중요한 작업입니다. 오직 당신이 직접 보고 만지고 알고 있는 것이 진짜입니다. 그때에야 당신은 캔버스와 종이 위에 삶을 불어넣을 수 있습니다.'[45]

왼쪽
『씩씩한 마들린느』 표지, 1939년

아래
마들린느 캐릭터 연구

1. Ludwig Bemelmans, *My Life in Art*, André Deutsch, London, 1958, p. 12.
2. Ibid., p. 7.
3. Bemelmans, 'Lausbub', *Life Class*, John Lane, The Bodley Head, 1939, p. 5.
4. May Massee, 'Ludwig Bemelmans', *Horn Book Magazine*, August 1954.
5. Bemelmans, *My War with the United States*, in Bemelmans, *The World of Bemelmans*, Viking Press, New York, 1955, p. 40.
6. Ibid., p. 2.
7. There are a number of accounts stating that Bemelmans went out West and lived for a period with a Native American tribe before he started in the hotel business in New York: Barbara Bemelmans interview with author, 14 January 2017; Ludwig Bemelmans radio interview with Tex McCrary from Peacock Alley at the Waldorf-Astoria in 1955; 'An Interview with Ludwig Bemelmans', Robert Van Gelder, *New York Times*, 26 January 1941; Bemelmans's recollection: 'I thought of the trip I had taken to Montana, of Shoshone Canyon, and of living at the foot of Rising Wolf Mountain in Glacier Park', *Tell Them It Was Wonderful*, ed. by Madeleine Bemelmans, Viking Press, New York, 1985, p. 154.
8. Bemelmans, *Hotel Bemelmans*, Hamish Hamilton, London, 1956, p. 30.
9. Bemelmans, *My War with the United States*, op. cit., p. 29.
10. 'Ludwig Bemelmans' by Marguerite Ellinger, *The Continuum Encyclopedia of Children's Literature*, ed. by Bernice E. Cullinan and Diane G. Person, Continuum, New York, 2001, p. 75.
11. Bemelmans, *Life Class*, op. cit., p. 99.
12. Ibid., p. 100.
13. Bemelmans, 'May Massee: As Her Author-Illustrators See Her', *Horn Book Magazine*, July 1936.
14. 'An Interview with Ludwig Bemelmans', Robert Van Gelder, *New York Times*, 26 January 1941.
15. Undated letter from Ludwig Bemelmans to May Massee, Jackie Fisher Eastman, *Ludwig Bemelmans*, Twayne Publishers, Woodbridge, CT, 1996, p. 22.
16. John Bemelmans Marciano, *Bemelmans, The Life and Art of Madeline's Creator*, Viking, New York, 1999, p. 26.
17. https://lostnewyorkcity.blogspot.com/2009/04/where-to-eat-in-new-york-circa-1934.html [accessed 12 July 2018]
18. https://thenewyorkcityrestaurant archive.wordpress.com/2017/05/12/hapsburg-house/ [accessed 12 July 2018]
19. Bemelmans, *The Golden Basket*, Viking Press, New York, 1936, p. 51. Page 50 has an illustration of the crocodile of schoolgirls.
20. 'An Interview with Ludwig Bemelmans', Robert Van Gelder, *New York Times*, 26 January 1941.
21. Munro Leaf and Ludwig Bemelmans, *Noodle*, Frederick A. Stokes, New York, 1937, np.
22. Bemelmans, 'Caldecott Award Acceptance by Ludwig Bemelmans, 22 June 1954', *Horn Book Magazine*, August 1954.
23. Bemelmans, *Small Beer*, in Bemelmans, *The World of Bemelmans*, op. cit., p. 161.
24. Bemelmans, 'Caldecott Award Acceptance', op. cit.
25. Ibid.
26. Bemelmans, *Madeline*, Simon & Schuster, New York, 1939, np.
27. Ibid.
28. 'An Interview with Ludwig Bemelmans', Robert Van Gelder, *New York Times*, 26 January 1941.
29. Leonard Shannon, 'L. Bemelmans, or an Artist in a Painted City', *New York Times*, 25 February 1945, p. 3.
30. Barbara Bemelmans interview with author, 14 January 2017.
31. Bemelmans, *The Best of Times: An Account of Europe Revisited*, Simon & Schuster, New York, 1948, foreword, np.
32. Barbara Bemelmans interview with author, 14 January 2017.
33. 'Ludwig Bemelmans' Splendid Apartment', *Vogue* (US), 1 April 1942, pp. 60–62.
34. Bemelmans, *My Life in Art*, op. cit., p. 35.
35. Ibid., p. 36.
36. Marciano, *Bemelmans, The Life and Art of Madeline's Creator*, op. cit., p. 68.
37. Bemelmans, 'Caldecott Award Acceptance', op. cit.
38. Jane Bayard Curley, *Madeline at 75: The Art of Ludwig Bemelmans*, The Eric Carle Museum of Picture Book Art, Amherst, MA, 2014, p. 7.
39. Marciano, *Bemelmans, The Life and Art of Madeline's Creator*, op. cit., p. 130.
40. Letter to Jacqueline Kennedy, 15 September 1960, Bemelmans archive, New Jersey.
41. Bemelmans, *My Life in Art*, op. cit., p. 61.
42. Marciano, *Bemelmans, The Life and Art of Madeline's Creator*, op. cit., p. 130.
43. Bemelmans, 'Bemelmans Paints New York', *Holiday*, October 1959, p. 64.
44. Massee, 'Ludwig Bemelmans', *Horn Book Magazine*, August 1954.
45. Bemelmans, 'Caldecott Award Acceptance', op. cit.

루드비히 베멀먼즈가 쓰거나 그린 책과 기고문

『그들에게 최고였다고 말해요』, 루드비히 베멀먼즈 글 중 선별, 마들린느 베멀먼즈 편집, 바이킹, 1985년

『나의 예술 인생』, 루드비히 베멀먼즈, 하퍼&브라더스, 1958년

『내가 가장 사랑하는 이에게』, 루드비히 베멀먼즈, 바이킹, 1955년

『노아의 방주에 오르다』, 루드비히 베멀먼즈, 바이킹, 1962년

『누들』, 먼로 리프 글, 베멀먼즈 그림, 프레데릭 A. 스토케, 1937년

'뉴욕을 칠한 베멀먼즈', 루드비히 베멀먼즈, <홀리데이>, 1959년 10월, 64쪽

『더러운 에디』, 루드비히 베멀먼즈, 바이킹, 1947년

『런던에 간 마들린느』, 루드비히 베멀먼즈, 바이킹, 1961년

'루드비히 베멀먼즈 칼데콧 상 수상 소감', 루드비히 베멀먼즈, 1954년 6월 22일, <혼북>, 1954년 8월

『뤼호프 독일식 요리법』, 잰 미첼, 소개글과 그림은 루드비히 베멀먼즈, 더블데이, 1952년

『마들린느와 개구쟁이』, 루드비히 베멀먼즈, 바이킹, 1956년

『마들린느와 쥬네비브』, 루드비히 베멀먼즈, 바이킹, 1953년

『마들린느와 집시』, 루드비히 베멀먼즈, 바이킹, 1959년

『마들린느의 크리스마스』, 루드비히 베멀먼즈, 바이킹, 1985년

『마리나』, 루드비히 베멀먼즈, 하퍼&로우, 1962년

'메이 매시: 작가, 일러스트레이터가 본 그녀', 루드비히 베멀먼즈, <혼북>, 1936년 7월

『미국과 나의 전쟁』, 루드비히 베멀먼즈, 바이킹, 1937년

『배고프니 춤니』, 루드비히 베멀먼즈, 월드퍼블리싱 컴퍼니, 1960년

'베멀먼즈의 캐서롤(찜 요리)', 루드비히 베멀먼즈, <타운&컨트리>, 1956년 1월

『보잘것없는 사람』, 루드비히 베멀먼즈, 바이킹, 1939년

『사랑해, 사랑해, 사랑해』, 루드비히 베멀먼즈, 바이킹, 1942년

『선샤인: 뉴욕시에 관한 이야기』, 루드비히 베멀먼즈, 사이먼&슈스터, 1950년

『신의 눈』, 루드비히 베멀먼즈, 바이킹, 1949년

『씩씩한 마들린느』, 루드비히 베멀먼즈, 사이먼&슈스터, 1939년

『아버지, 사랑하는 아버지』, 루드비히 베멀먼즈, 바이킹, 1953년

『아홉 번째 성』, 루드비히 베멀먼즈, 바이킹, 1937년

『안쪽의 당나귀』, 루드비히 베멀먼즈, 바이킹, 1941년

'오래된 리츠여, 안녕', 루드비히 베멀먼즈, <타운&컨트리>, 1950년 12월, 90-93쪽

『이탈리아에서의 휴가』, 루드비히 베멀먼즈, 휴튼 미플린, 1961년

『익명으로 여행하는 법』, 루드비히 베멀먼즈, 리틀, 브라운, 1952년

『인생 수업』, 루드비히 베멀먼즈, 바이킹, 1938년

『최고의 순간: 다시 찾은 유럽』, 사이먼&슈스터, 1948년

'카뉴월 씨와 이야기의 시작', 루드비히 베멀먼즈, 『소년 소녀를 위한 글쓰기 책: 젊은 날개 선집』, 헬렌 페리스 편집, 더블데이, 1952년

『키토 특급열차』, 루드비히 베멀먼즈, 바이킹, 1938년

「텍사스에서 보낸 마들린느의 크리스마스」, 루드비히 베멀먼즈, 네이먼-마르쿠스, 1955년

『파슬리』, 루드비히 베멀먼즈, 하퍼&브라더스, 1955년

『푸르른 다뉴브』, 루드비히 베멀먼즈, 바이킹, 1945년

『한시』, 루드비히 베멀먼즈, 바이킹, 1934년

『호텔 베멀먼즈』, 루드비히 베멀먼즈, 바이킹, 1936년

『호텔 스플렌디드』, 루드비히 베멀먼즈, 바이킹, 1946년

'호텔 스플렌디드에서의 예술', 루드비히 베멀먼즈, <뉴요커>, 1940년 6월 1일, 28-32쪽

'호텔 스플렌디드의 마술사가 새로운 마술을 선보이다', 루드비히 베멀먼즈, <뉴요커>, 1940년 7월 27일, 19-21쪽

'호텔 스플렌디드의 웨이터 메스폴레', 루드비히 베멀먼즈, <뉴요커>, 1940년 5월 11일, 17-19쪽

『황금 바구니』, 루드비히 베멀먼즈, 바이킹, 1936년

『훌륭한 식탁: 일생에 걸친 음식 예술에 대한 사랑 - 자신의 말과 그림으로, 무대 뒤편과 식탁에서』 도널드&엘레노어 프리데 선별 및 편집, 사이먼&슈스터, 1964년

루드비히 베멀먼즈에 관한 책과 기사

『75살이 된 마들린: 루드비히 베멀먼즈의 예술』, 제인 바야드 컬리, 에릭칼 그림책미술관, 2014년

『뉴스 만화 스미소니언 컬렉션』, 빌 블랙비어드&마틴 윌리엄스 편집, 스미소니언 인스티튜션&해리 N. 아브람스, 1977년

'루드비히 베멀먼즈, 대형 호텔에서 삶을 보다', 로버트 반 젤더, <뉴욕 타임즈>, 1938년 11월 13일

'루드비히 베멀먼즈', 메이 매시, <혼북>, 1954년 8월

'루드비히 베멀먼즈: 『씩씩한 마들린느』의 미학적 거리 두기', 재클린 F. 이스트맨, 『어린이 문학』 19권(1991), 75-89쪽

'루드비히 베멀먼즈와의 인터뷰', 로버트 반 젤더, <뉴욕 타임즈>, 1941년 1월 26일

'루드비히 베멀먼즈의 환상적인 집', <보그> (미국), 1942년 4월 1일, 60-62쪽

『루드비히 베멀먼즈』, 재키 피셔 이스트맨, 트웨인 퍼블리셔스, 1996년

『루드비히 베멀먼즈: 전기』, 머레이 포머런스가 엮고 편집, 제임스 H. 하인만, 1993년

'루드비히 베멀먼즈, 혹은 도시 그림 화가', 레오나드 섀논, <뉴욕 타임즈>, 1945년 2월 25일, 3쪽

『미국 그림책의 '시작점': <노아의 방주>부터 <저주받은 야수>까지』, 바바라 베이더, 맥밀란, 1976년

『베멀먼즈, 마들린 작가의 삶과 예술』, 존 베멀먼즈 마르치아노, 바이킹, 뉴욕, 1999년

「베멀먼즈의 뉴욕: 루드비히 베멀먼즈의 유화전」, 뉴욕 박물관, 1959년

'오래된 엽서: 루드비히 베멀먼즈의 유년 속 비밀 장소, 마들린', 메리 갈브레이스, 미시건 분기 리뷰, 39:3, 『유년 시절의 비밀 공간(2부)』 (2000년 여름)

1898년 오스트리아-헝가리 제국 티롤 지방 메란(현 이탈리아 티롤로 주 메라노)에서 태어남.

1898-1904년 아버지 소유의 호텔이 자리한 오스트리아 북쪽 잘츠캄머구트 지방 그문덴에서 자라남.

1904-1910년 부모의 이혼 후, 어머니의 고향 독일 레겐스부르크로 옮겨가 로텐부르크의 학교에 다님.

1910년경 메란으로 돌아와 호텔 여러 채를 보유한 삼촌, 한스 베멀먼즈 밑에서 일하기 시작함.

1914년 미국에 머문 적이 있는 삼촌의 소개장을 들고 크리스마스이브에 뉴욕 도착함.

1915년 아스토와 맥알핀 호텔을 거쳐, 리츠 칼튼 호텔 식당에서 일을 시작함. 향후 16년 동안 이곳에서 일하게 됨.

1917년 4월 미국이 제1차 세계대전에 참전하면서 8월 베멀먼즈가 이등병으로 입대하였으나 파병되지는 않음. 뉴욕 주 버팔로시 포트 포터에 있는 정신병동에서 임무를 마침.

1918년 미국인으로 귀화, 11월 상병으로 명예제대하여 리츠 칼튼으로 돌아감.

1926년 7월 4일 <뉴욕 월드>지에 첫 만화 「바보 백작의 신나는 모험」을 연재했으나, 1927년 1월 7일 6개월 만에 연재가 중단됨.

1931년 연회부서의 부지배인으로 일하던 리츠 칼튼을 떠나, 프리랜서 일러스트레이터가 되기로 선언함. 8월 남동생 오스카가 리츠 칼튼의 승강기 통로 아래로 떨어져 사망함.

1932년 풍자적 잡지 <심판>의 표지 작업을 의뢰받음. 젤로(젤리 상품명)와 팔민(독일 요리 기름 브랜드) 광고를 그림.

1934년 바이킹에서 첫 어린이책 『한시』를 출간함. 11월 마들린느 프로인드('미미')와 뉴저지 프렌치 타운에서 결혼함.

1935년 벽화를 그린 합스부르크 하우스 레스토랑에서 나온 후 미미와 유럽으로 여행을 떠남.

1936년 4월 21일 딸 바바라가 태어남. 10월 두 번째 어린이책 『황금 바구니』를 바이킹 출판사에서 출간함. 벨기에 브뤼헤 호텔을 배경으로 한 작품으로, 마들린느라는 여학생이 잠깐 등장함.

1937년 『황금 바구니』가 뉴베리 명예상 여섯 권 중 하나로 선정됨. 1917-1918년 입대 경험을 바탕으로 쓴 『미국과 나의 전쟁』을 바이킹 출판사에서 출간함. 이 책의 성공으로 대중에게 널리 알려짐. <타운&컨트리> <보그> <뉴요커> 등 일류 잡지에 글과 그림을 기고함. 먼로 리프가 글을 쓰고 베멀먼즈가 그림을 그린 『누들』을 프레데릭 A. 스토케 컴퍼니에서 출간함. 오스트리아를 배경으로 한 세 번째 어린이책 『아홉 번째 성』을 바이킹 출판사에서 출간함. 에콰도르로 여행을 떠남.

1938년 미미, 바바라와 함께 프랑스로 여행을 떠남. 리츠 칼튼에 머물던 시절에 대한 짧은 수필과 펜-잉크 스케치를 담은 첫 번째 자전적 선집 『인생 수업』을 바이킹 출판사에서 출간함. 에콰도르 여행 경험을 담은 네 번째 어린이책 『키토 특급열차』를 출간함.

1939년 10월 사이먼&슈스터에서 『씩씩한 마들린느』를 출간함. 짧은 글과 그림을 모은 선집 『보잘것없는 사람』을 바이킹 출판사에서 출간함.

1940년 『씩씩한 마들린느』가 칼데콧 명예상 세 권 중 한 권으로 선정됨.

1941년 『인생 수업』의 확장판 『호텔 스플렌디드』와 에콰도르 여행기 『안쪽의 당나귀』를 바이킹 출판사에서 출간함.

1942년 단편 모음집 『사랑해, 사랑해, 사랑해』를 바이킹 출판사에서 출간함.

1943년 첫 소설 『이제 나는 잠자리에 눕네』를 바이킹 출판사에서 출간함.

1944년 MGM에 각본가로 취직해 할리우드로 이사 감. 1943년 <타운&컨트리>에 실은 단편에 기반하여 쓴 시나리오 「욜란다와 도둑」의 공동 작가가 됨. 영화는 다음 해 개봉함.

1945년 나치 독일을 배경으로 채색 삽화가 실린 소설 『푸르른 다뉴브』를 바이킹 출판사에서 출간함. 1935년 독일에 머물던 경험을 일부 반영함.

1946년 이전에 출간되었던 내용을 포함, 호텔 사업과 관련된 짧은 이야기 모음집 『호텔 베멀먼즈』를 바이킹 출판사에서 출간함.

1947년 뉴욕 칼라일 호텔 바 벽화 의뢰를 받음. 그 대가로 베멀먼즈의 가족은 18개월간 호텔에서 장기 투숙함. 할리우드를 배경으로 한 소설 『더러운 에디』를 바이킹 출판사에서 출간함.

1948년 <홀리데이> 잡지 후원으로 1946-1947년 여행을 다녀왔으며, 이 경험을 바탕으로 『최고의 순간: 다시 찾은 유럽』을 사이먼&슈스터에서 출간함.

1949년 티롤 배경의 소설 『신의 눈』을 바이킹 출판사에서 출간함.

1950년 리츠 칼튼 호텔 운영 종료 기념으로 그림 시리즈 「오래된 리츠여, 안녕」이 <타운&컨트리> 12월호에 실림. 미국 내 첫 어린이책 세트 『선샤인: 뉴욕시에 관한 이야기』를 사이먼&슈스터에서 출간함.

1952년 뉴욕의 유명 독일 식당의 레시피를 실은 『뤼호프 독일식 요리법』의 책 표지를 디자인하고 소개글과 그림 작업을 함. 더블데이에서 출간함.

1953년 바이킹 출판사에서 메이 매시 편집으로 『마들린느와 쥬네비브』를 출간함. 딸 바바라와 유럽으로 다녀온 여행기 『아버지, 사랑하는 아버지』를 바이킹 출판사에서 출간함. 메인 해안가 근처 캄포벨로 섬에서 유화를 그리기 시작함. 선박왕 오나시스의 요트 크리스티나 호의 어린이 식당에 마들린느 벽화를 그려 달라는 의뢰를 받음.

1954년 『마들린느와 쥬네비브』로 칼데콧 상을 수상함. 파리 일 드 라 시테에 라 콜롱브 식당을 열고 벽화로 장식함. 사업은 성공하지 못해 2년 후 팔게 됨.

1955년 뉴잉글랜드를 배경으로 한 어린이책 세트 『파슬리』를 하퍼&브라더스에서 출간함. 엘시 드 울프 혹은 레이디 멘들의 인생 에피소드인 『내가 가장 사랑하는 이에게』를 바이킹 출판사에서 출간함. 1950년 사망한 레이디 멘들은 유명한 인테리어 디자이너로, 베멀먼즈와는 할리우드에서 친분을 쌓음.

1956년 『마들린느와 개구쟁이』를 바이킹 출판사에서 출간함. 스페인 대사의 아들 페피토가 처음 등장함.

1957년 파리 근교 빌 다브레에 작업실을 빌림. 10월 22일부터 11월 6일까지 파리의 뒤랑 루엘 갤러리에서 미술전을 개최함.

1958년 그문덴에서 보낸 유년의 기억, 라 콜롬브 식당 이야기, 빌 다브레에서의 유화 작업 등을 선묘와 채색으로 담은 『나의 예술 인생』을 하퍼&브라더스에서 출간함.
1959년 마들린느와 페피토가 집시 축제에 갔다가 길을 잃어버린 이야기 『마들린느와 집시』를 바이킹 출판사에서 출간함. 1959년 10월 14일부터 1960년 1월 3일까지 뉴욕 박물관에서 유화전

을 개최함.
1961년 페피토를 만나려고 마들린느와 학급 친구들 모두가 런던으로 간 이야기 『런던에 간 마들린느』를 바이킹 출판사에서 출간함. <홀리데이> 잡지에 처음 실렸던 작품을 모은 책 『이탈리아에서의 휴가』를 보스턴 휴튼 미플린에서 출간함.
1962년 지중해 선박 여행을 담은 『노아의 방주에 오르다』를 바이킹 출판사에서

출간함. 루드비히 베멀먼즈는 뉴욕에서 10월 1일 사망했으며, 알링턴 국립묘지 43구역 2618번에 안장됨.

감사의 말

많은 분이 도와주셨는데, 특히 아버지와의 추억을 나누어 주고 기록 보관소 접근을 허락해 준 바바라 베멀먼즈에게 감사를 전한다. 많은 자료로 이 책을 풍성하게 해준 '찰스와 데보라 로이스 컬렉션'에도 감사드린다. 마이라 바스, 앨리슨 브리튼, 제인 컬리, 힐러리 핫필드, 마이라 칼만, 조안나 모리슨과 수잔 윌리엄스 등 다양한 방식으로 큰 도움을 준 이들에게 깊은 감사를 전한다. 작업 내내 시간을 내주고 독려해 준 퀜틴 블레이크와 클라우디아 제프에게도 감사를 표한다. 이 작업에 도움을 준 템스&허드슨 팀, 특히 줄리아 맥켄지와 앰버 후사인에게 감사를 전한다. 마지막으로 인내하고 지지해 준 나의 남편 에밀리아노 말페라리와 두 딸 알바와 리나에게 깊은 감사를 표한다.

사진 출처

도와주신 분들

퀜틴 블레이크는 영국에서 가장 뛰어난 일러스트레이터 가운데 한 명이다. 20년 동안 왕립예술대학에서 학생들을 가르쳤다. 1978년부터 1986년까지 일러스트 학과의 학과장이었다. 2013년에는 일러스트 분야에 공헌한 공로로 기사 작위를 받았다. 2014년에는 프랑스 정부로부터 레지옹 도뇌르 훈장을 받았다.

로리 브리튼 뉴웰은 런던 웰컴 컬렉션의 선임 큐레이터로, 예술과 과학 분야를 넘나들며 유럽과 미국에서 일해 왔다. 일러스트레이션, 공예, 그림, 창의적 협력에 대해 글을 쓰고 강연을 한다.

클라우디아 제프는 다년간 책표지, 잡지 그리고 어린이책에 일러스트를 의뢰해 온 아트 디렉터이다. 퀜틴 블레이크와 함께 '하우스 오브 일러스트레이션' 갤러리를 설립했으며 현재 부회장을 맡고 있다. 2011년부터 퀜틴 블레이크를 위해 크리에이티브 컨설턴트로 일하고 있다.

옮긴이

황유진은 연세대학교에서 영어영문학을 전공하고, 한겨레 어린이 청소년 번역가 그룹에서 공부한 후 프리랜서 번역가로 활동하고 있다. 우리말로 옮긴 책으로 『언니와 동생』, 『키스 해링, 낙서를 사랑한 아이』, 『내 머릿속에는 음악이 살아요!』 등이 있다. 그림책37도의 대표이자 그림책 테라피스트로 활동 중이며, 쓴 책으로 『어른의 그림책』, 『너는 나의 그림책』 등이 있다.

일러스트가 나오는 페이지는 *기울여* 썼습니다.